历代名碑帖
技法全解析

通关秘籍

《九成宫醴泉铭》

欧阳询

朱 涛◎编著

上海人民美术出版社

图书在版编目（CIP）数据

欧阳询《九成宫醴泉铭》通关秘籍 / 朱涛编著 . —上海：上
海人民美术出版社，2023.1
（历代名碑帖技法全解析）
ISBN 978-7-5586-2512-1

Ⅰ.①欧… Ⅱ.①朱… Ⅲ.①楷书—书法 Ⅳ.①J292.113.3

中国版本图书馆CIP数据核字（2022）第220321号

历代名碑帖技法全解析

欧阳询《九成宫醴泉铭》通关秘籍

编　　著	朱　涛	
责任编辑	黄　淳	
技术编辑	史　湧	
装帧设计	上海博晓设计策划中心	
排版制作	高　婕　蒋卫斌	
出版发行	上海人民美術出版社	
社　　址	上海市闵行区号景路159弄A座7F	
邮　　编	201101	
印　　刷	上海颛辉印刷厂有限公司	
开　　本	889×1194　1/16	
印　　张	10	
版　　次	2023年1月第1版	
印　　次	2023年1月第1次	
书　　号	ISBN 978-7-5586-2512-1	
定　　价	58.00元	

目录

学习毛笔字，执笔方法、坐或立的写字姿势很讲究。错误的执笔方法和写字姿势，不仅影响书写的质量和水平，更会影响人的身体健康，导致近视、颈椎疼痛等。所以，掌握正确的执笔方法、坐或立的写字姿势是非常重要的，是迈出学习毛笔字关键的第一步。

● **正确的执笔方法**

执笔一般采用"五指执笔法"。执笔时，右手大拇指的第一节内侧按住笔杆左侧（称为撅）。食指的第一节或第一节与第二节的关节处由外往里压住笔杆（称为压）。中指紧挨着食指，钩住笔杆（称为钩）。无名指紧挨中指，用第一节指甲根部紧贴着笔杆（称为顶）。小指抵住无名指的内下侧，协助无名指将笔杆顶住（称为抵）。这样就形成五个手指力量均匀地围住笔杆的三个侧面，使笔固定，用"撅、压、钩、顶、抵"的方法把笔执稳，使手指各司其职。同时，注意掌心要自然空虚，做到"执实掌虚"。

● **错误的执笔方法**

错误一： 五指太过分散，力量无法集中，掌心也被无名指和小指撑满了。

纠正方法： 要注意用手指第一节的中上部分去执笔，手指要相互贴住，方可"执实掌虚"。

错误二： 大拇指朝上，使得笔杆紧贴大拇指内侧，这样会使手腕僵硬。

纠正方法： 大拇指应该横向较平地按住笔杆左侧。

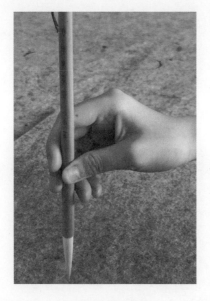

正确的执笔方法

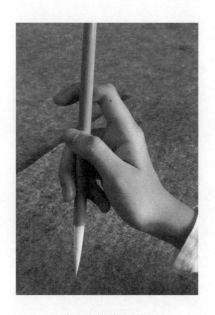

错误的执笔方法一

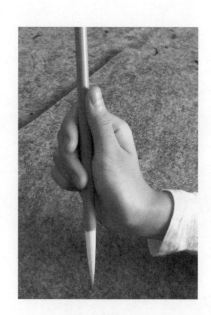

错误的执笔方法二

● 正确的立姿

1. 头略低面向桌面，正视桌面上的纸张，观察落笔书写的位置。

2. 身体略向前倾，与手臂的趋势相协调。如身体过于挺直，也会阻碍运笔书写。

3. 两臂悬肘，呈"八"字形。左手掌按住桌上的纸，但不能支撑身体，右手执笔。

4. 两脚自然张开，距离与肩部等宽。右脚可稍向前伸，给右臂增强助力。

● 正确的坐姿

1. 头部端正，勿歪斜，稍微向前俯视。

2. 上身挺直，两肩齐平，腰部挺起，胸部不要抵住桌沿，以免妨碍呼吸。

3. 两臂自然撑开，左手按纸，右手执笔，成均衡之势。笔距前胸一尺左右。

4. 两脚自然放平稳，不要交叉，不要蜷腿、踮脚尖等。

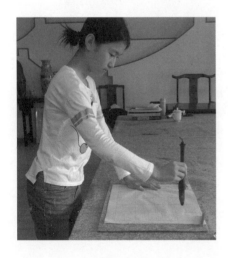

正确的立姿

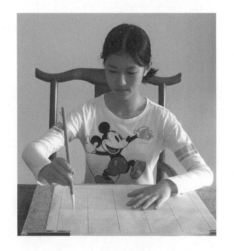

正确的坐姿

基本笔画

唐代书法大家欧阳询的楷书被世人称为"欧体"。《九成宫醴泉铭》是欧阳询晚年时所书，其笔画特点是以方笔为主、方圆兼施，一丝不苟；转折处方折劲健，结实有力；运笔沉稳、含蓄内敛，但不失灵动，饶有趣味。《九成宫醴泉铭》由古至今都受到学书者的推崇。

短横

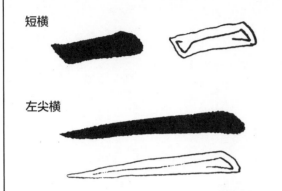

左尖横

长横

笔尖轻触纸后，中锋向右渐行渐重，尾端提锋至右上，轻按向内收笔，棱角分明。

① 逆锋起笔，尖起斜切，向上撑起笔毫后略向右上直行，起笔棱角分明。

② 中锋直行，中间略细，后半段渐行渐按。

③ 尾端提锋至右上，轻按向内收笔，棱角分明。

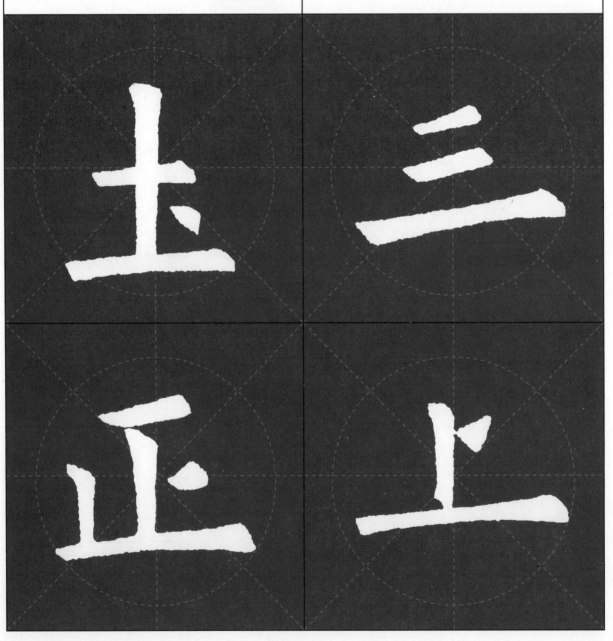

垂露竖

① 逆锋起笔，尖起斜切，右下轻按驻笔

② 调整中锋下行，至三分之一处略细，下行渐粗。

③ 行至尾端，稍驻笔，向左下提笔收锋，形同露珠状。

悬针竖

前半部分同垂露竖写法，当行笔至三分之二处时，渐渐提笔出锋，笔画收笔宜尖，力送到尖。

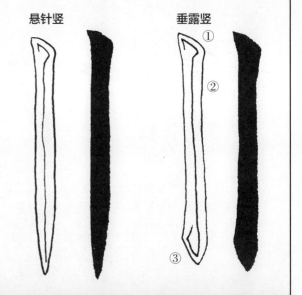

悬针竖　　　　　　垂露竖

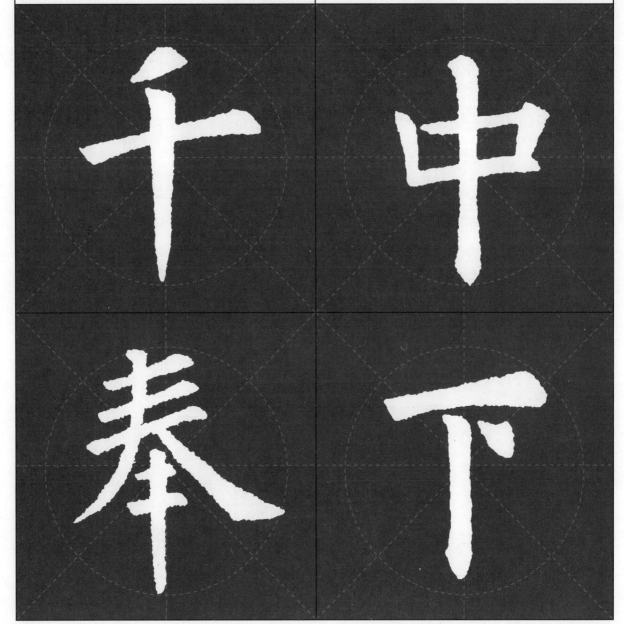

横折（二）

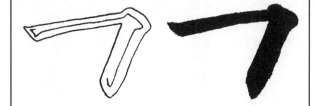

前部分同横折（一）写法，折后向左下方行笔，短促有力。

横折（一）

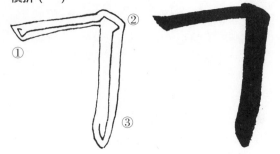

① 逆锋起笔，尖起斜切，右上斜行，较短略细。

② 折处提笔向右上，转锋向右下顿笔，调整中锋后下行。

③ 中锋直下，上粗下细，行至末端，驻笔回锋即可。

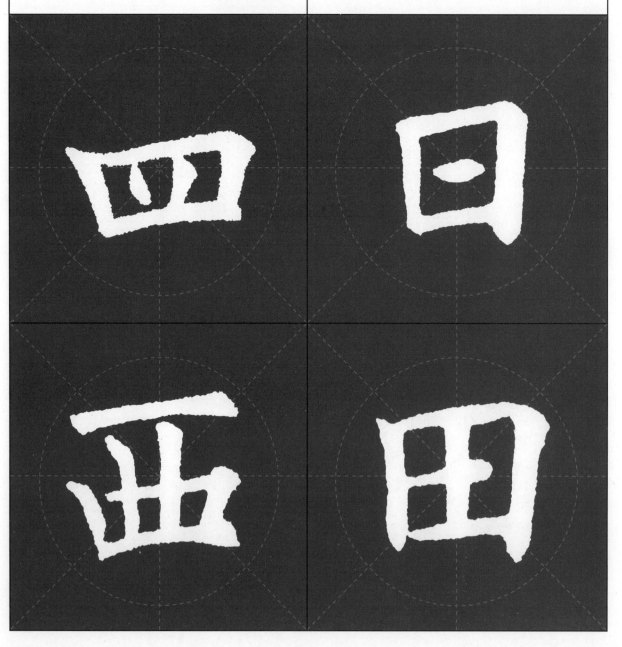

点

长点

起笔方式同短点，按笔铺毫后，笔锋渐渐下按至一定的长度，边按边行，行笔至尾部向左上回锋收笔。

平头点　　**短点**

短点

① 尖起露锋，顺势从空中向右下按笔铺毫。

② 中锋渐按，至点中间最粗，稍驻笔后，渐提折向右下。

③ 收拢笔尖至最下端时，向左上内收，呈"三角一肚"。

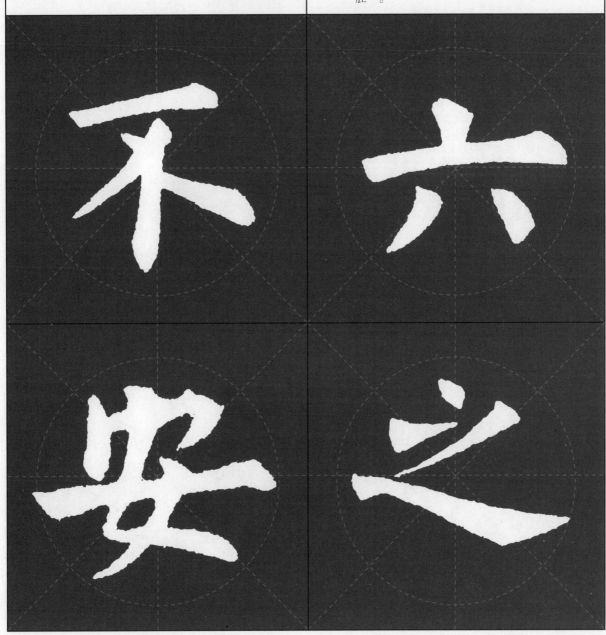

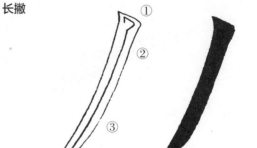

撇

柳叶撇　　　短撇　　　长撇

短撇

起笔和运笔方法同长撇，但按笔较重，整体粗壮、短而直。

柳叶撇

用笔尖轻轻入纸，向左下逐渐按笔行走，中间略粗且带弧线，收笔宜尖，不可太快。

① 逆锋起笔，尖起斜切，向右下轻按，笔杆向右上略倾斜，做好向左下推笔之势。

② 调整中锋左下运笔，渐行渐提。

③ 行笔至笔画三分之二处渐渐提笔出锋，收笔宜尖。

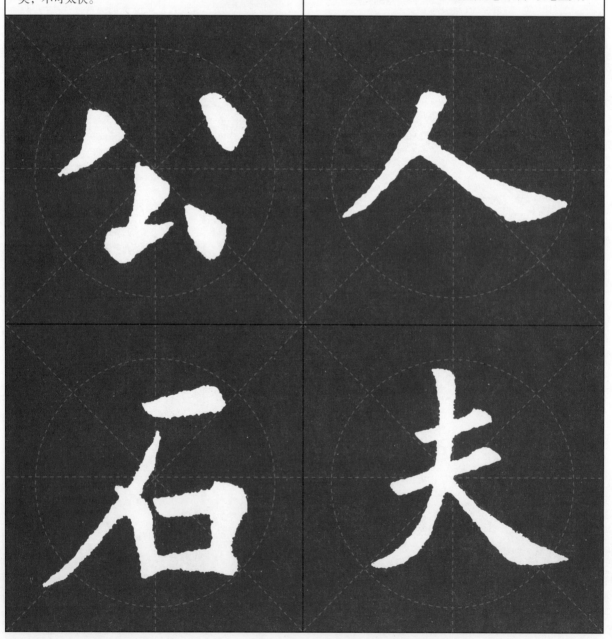

捺

平捺也称"走之捺"，运笔方法同斜捺。如同把斜捺放平，注意角度和捺角的位置，有一波三折之势。

① 逆锋起笔，向右下边行边按，直行渐粗。

② 中段挺拔且较长，至捺脚最粗处驻笔，稍做停顿，再顶锋向右平行方向提笔出尖。

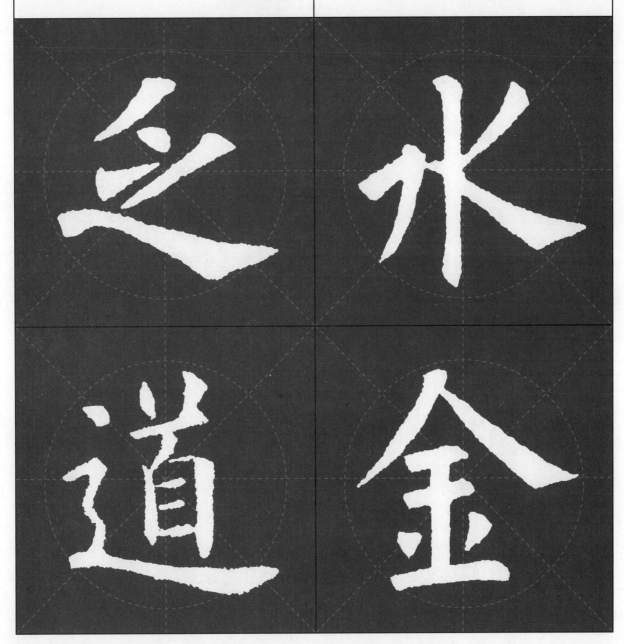

提

① 逆锋起笔，尖起斜切，起笔棱角分明。
② 中锋向右上行笔，渐行渐提，笔锋收拢出尖。

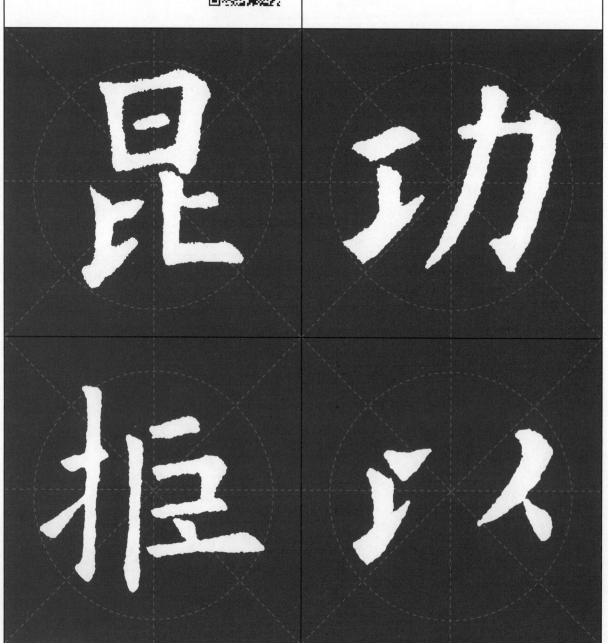

钩

弯钩

起笔和运笔方法同竖钩，但钩处不做提笔动作，直接按笔向左推渐行渐提，推出锋尖。钩部厚重且较长。

竖钩

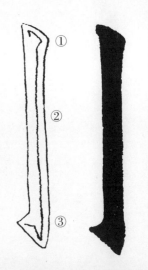

① 逆锋起笔，向右下顿笔，稍向左下转调整笔锋。
② 向下中锋行笔，中段挺拔有力。
③ 至末端，向下提笔收尖如悬针状，待笔尖即将离纸时，再将笔尖朝下轻按，向左平推出锋。

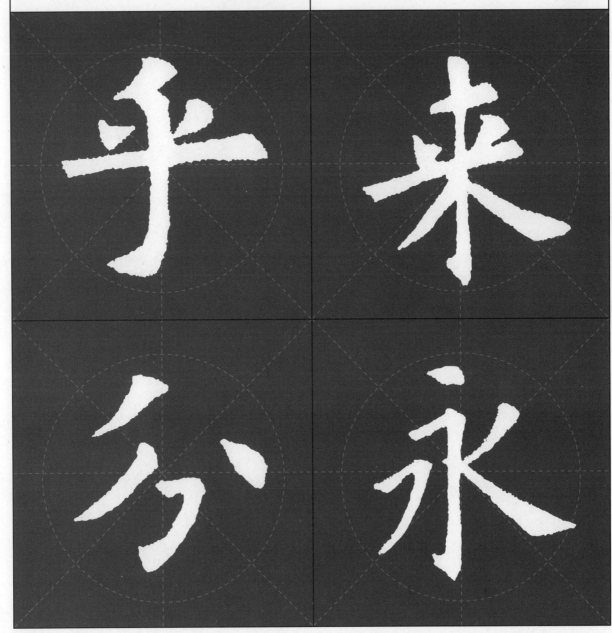

结构分析

欧体结体欹侧中保持稳健，紧凑中不失疏朗。字形稍长，布白整齐严谨，中宫紧密，主笔伸长，显得气势奔放，有疏有密，气韵生动，恰到好处。结构上平正中见峭劲，字体大都向右扩展，重心却十分稳固，没有倾侧之感，寓险于正。

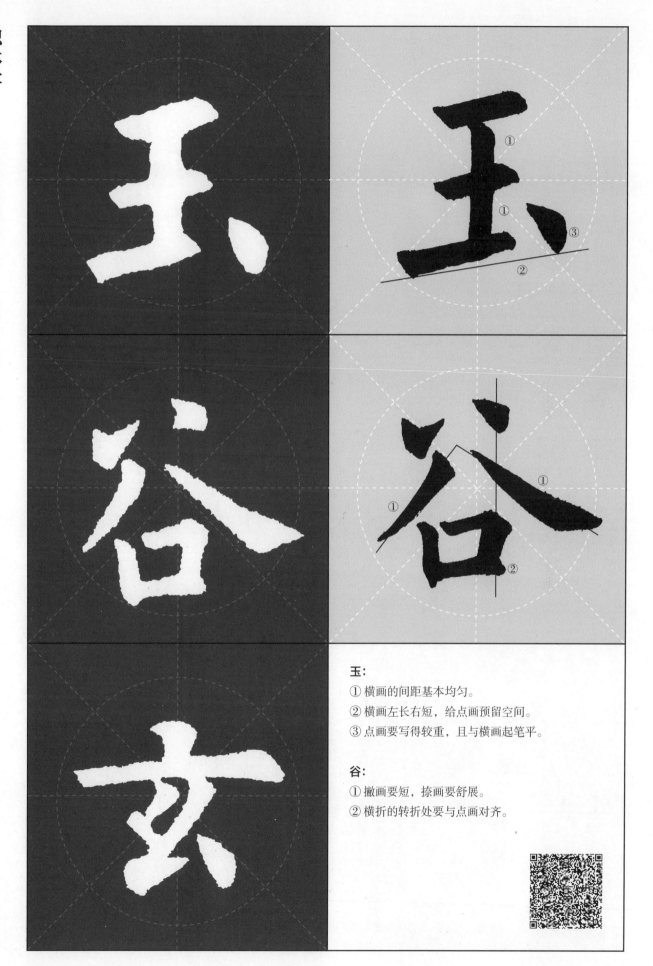

独体字

独体字笔画相对较少，宜肥勿瘦。间架要正，笔画聚拢。

玉：

① 横画的间距基本均匀。

② 横画左长右短，给点画预留空间。

③ 点画要写得较重，且与横画起笔平。

谷：

① 撇画要短，捺画要舒展。

② 横折的转折处要与点画对齐。

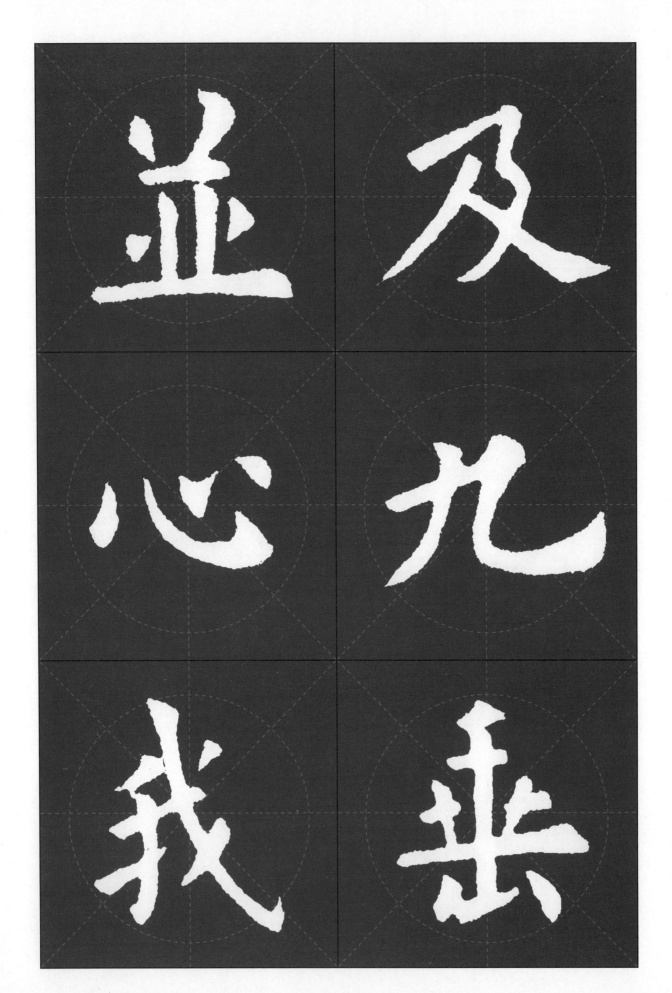

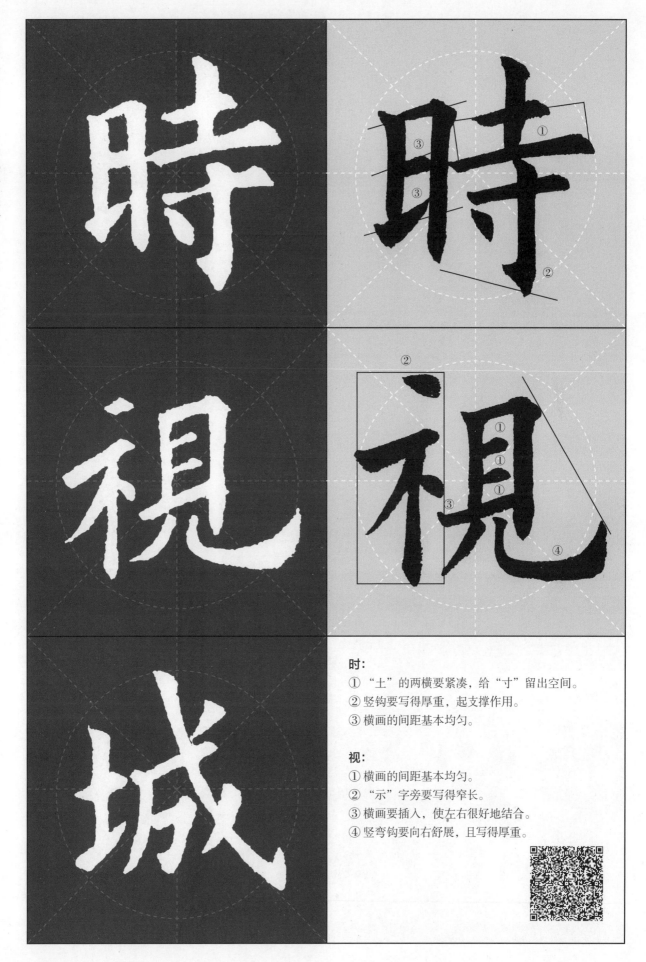

左部宜小且偏高，右部宜多占位置，约占三分之二。

时：
① "土"的两横要紧凑，给"寸"留出空间。
② 竖钩要写得厚重，起支撑作用。
③ 横画的间距基本均匀。

视：
① 横画的间距基本均匀。
② "示"字旁要写得窄长。
③ 横画要插入，使左右很好地结合。
④ 竖弯钩要向右舒展，且写得厚重。

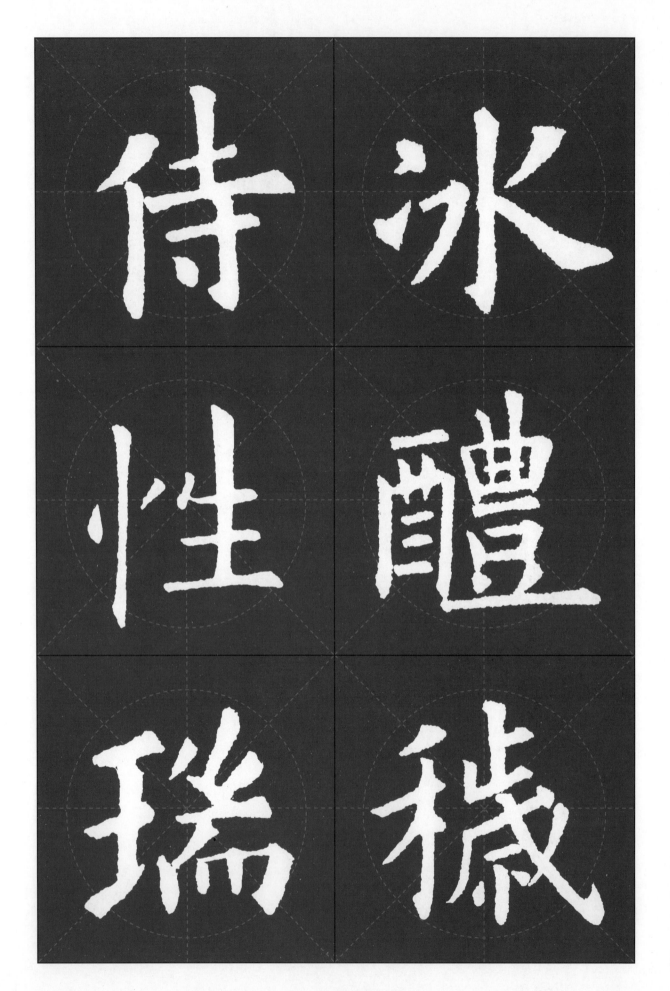

物 臻

漢 崢

降 礫

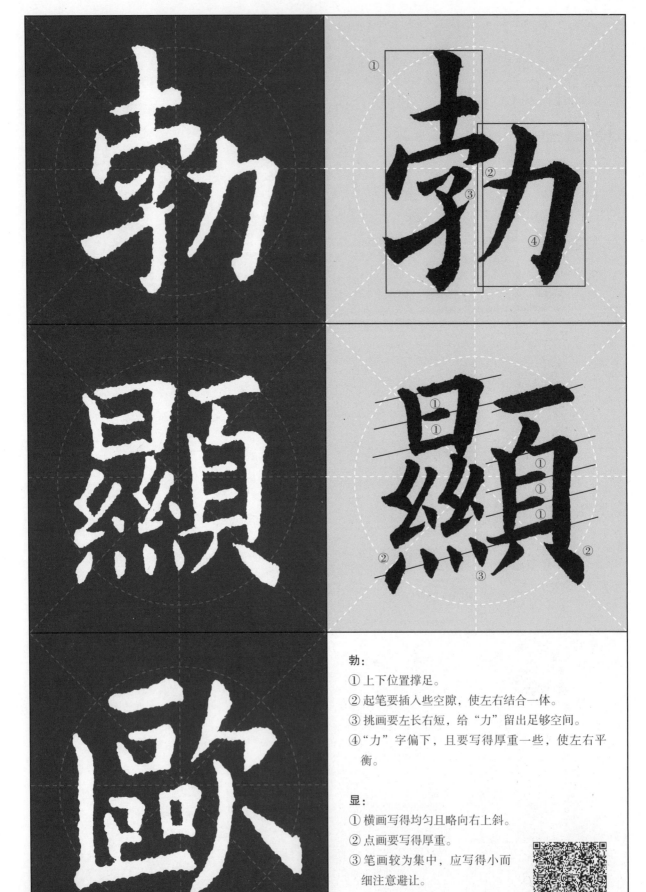

左部应把上下位置尽量撑足，右部应居于左部的中间或偏下的位置。

勃：
① 上下位置撑足。
② 起笔要插入些空隙，使左右结合一体。
③ 挑画要左长右短，给"力"留出足够空间。
④ "力"字偏下，且要写得厚重一些，使左右平衡。

显：
① 横画写得均匀且略向右上斜。
② 点画要写得厚重。
③ 笔画较为集中，应写得小而细注意避让。

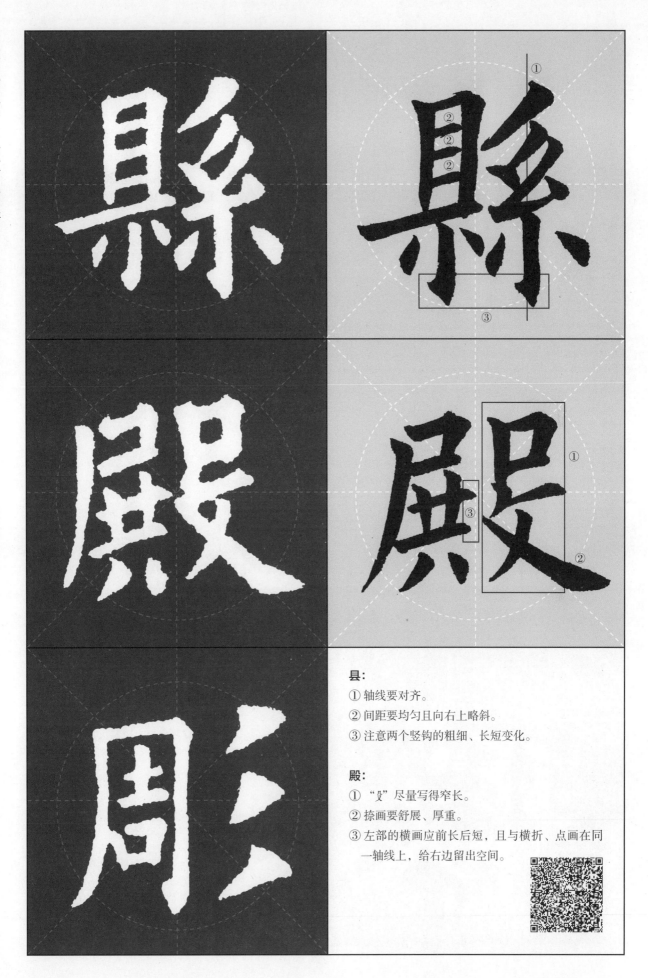

左部和右部平分空间，各部分要尽量避免写得宽阔。

县：

① 轴线要对齐。

② 间距要均匀且向右上略斜。

③ 注意两个竖钩的粗细、长短变化。

殿：

① "殳"尽量写得窄长。

② 捺画要舒展、厚重。

③ 左部的横画应前长后短，且与横折、点画在同一轴线上，给右边留出空间。

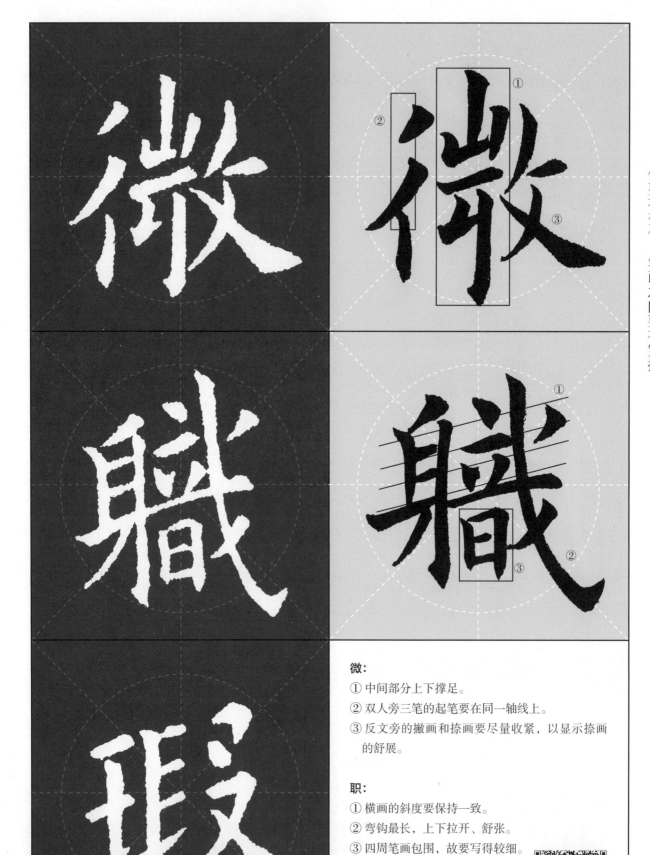

左中右三部分各占三分之一的位置，中间部分要写得平正。左中右三部分的高低要有变化，笔画之间要有穿插。

微：

① 中间部分上下撑足。

② 双人旁三笔的起笔要在同一轴线上。

③ 反文旁的撇画和捺画要尽量收紧，以显示捺画的舒展。

职：

① 横画的斜度要保持一致。

② 弯钩最长，上下拉开、舒张。

③ 四周笔画包围，故要写得较细。

上部占位置较扁，可覆盖下部，下部位置空间较大，注意集中中轴，以求平稳。

案：

① 竖钩要与上方在同一轴线上。

② "女"字尽量要写扁，以让下部。

③ 撇画短小，横画前长后短，以求生动。

觉：

① 注意高低、收放的变化。

② 上下部要在同一轴线上。

③ 注意间距的处理。

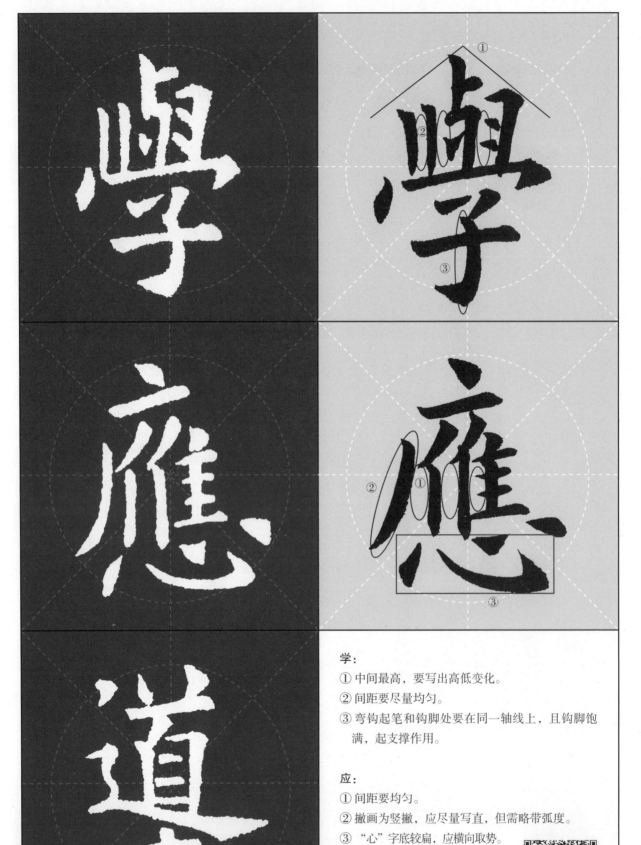

上部要写得宽阔，上部应多占位置，下部注意重心，以求平稳。

学：

① 中间最高，要写出高低变化。

② 间距要尽量均匀。

③ 弯钩起笔和钩脚处要在同一轴线上，且钩脚饱满，起支撑作用。

应：

① 间距要均匀。

② 撇画为竖撇，应尽量写直，但需略带弧度。

③ "心"字底较扁，应横向取势。

上部占位置较少，下部占位置较大，且应写得较宽阔，以求平稳。

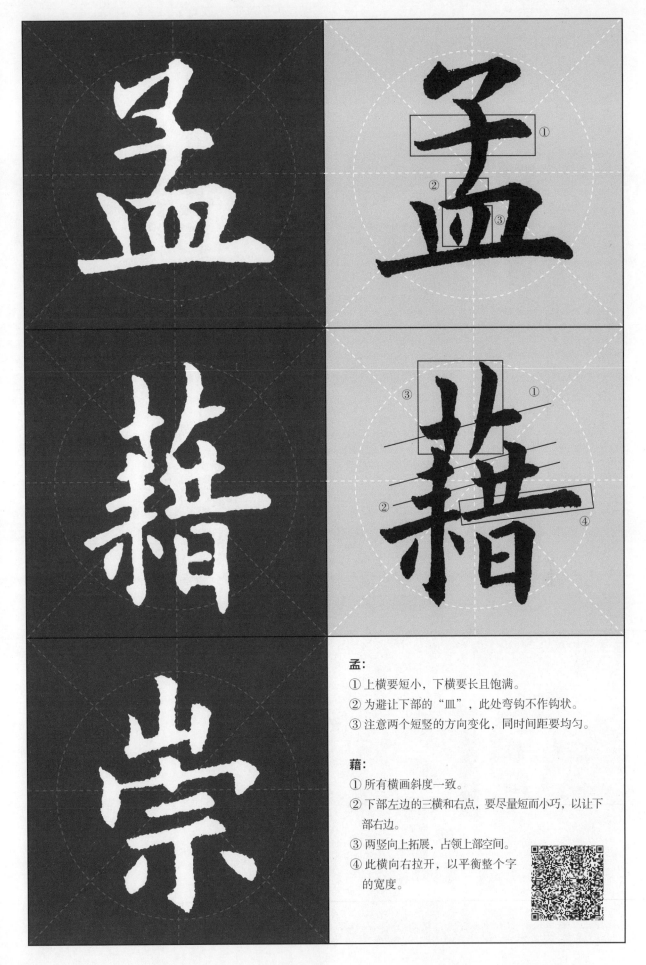

孟：

① 上横要短小，下横要长且饱满。

② 为避让下部的"皿"，此处弯钩不作钩状。

③ 注意两个短竖的方向变化，同时间距要均匀。

藉：

① 所有横画斜度一致。

② 下部左边的三横和右点，要尽量短而小巧，以让下部右边。

③ 两竖向上拓展，占领上部空间。

④ 此横向右拉开，以平衡整个字的宽度。

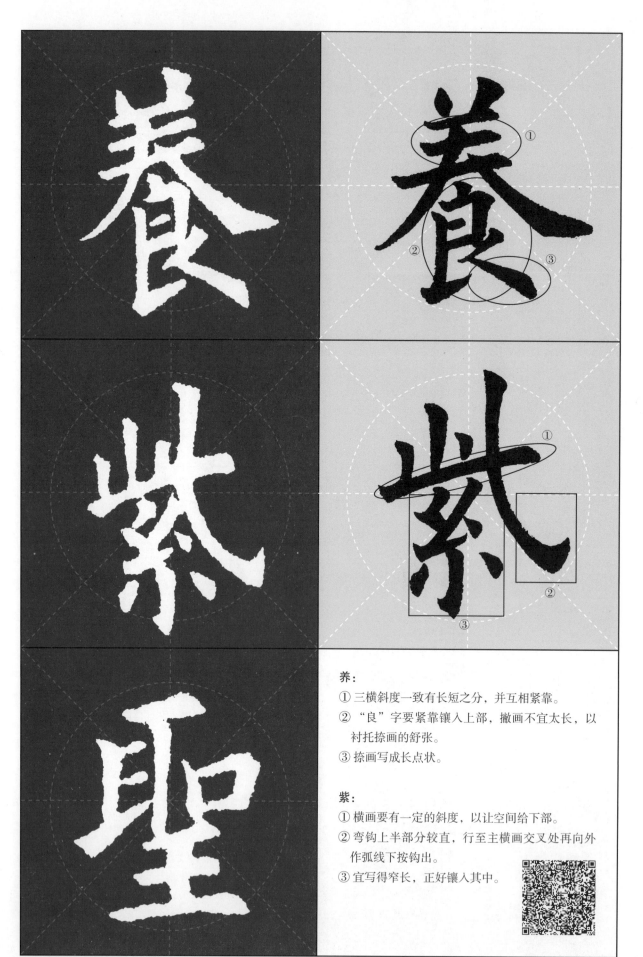

上部应舒展宽博，呈包裹下部之势。下部略窄宜向上移合，不要脱节。

养：

① 三横斜度一致有长短之分，并互相紧靠。

② "良"字要紧靠镶入上部，撇画不宜太长，以衬托捺画的舒张。

③ 捺画写成长点状。

紫：

① 横画要有一定的斜度，以让空间给下部。

② 弯钩上半部分较直，行至主横画交叉处再向外作弧线下按钩出。

③ 宜写得窄长，正好镶入其中。

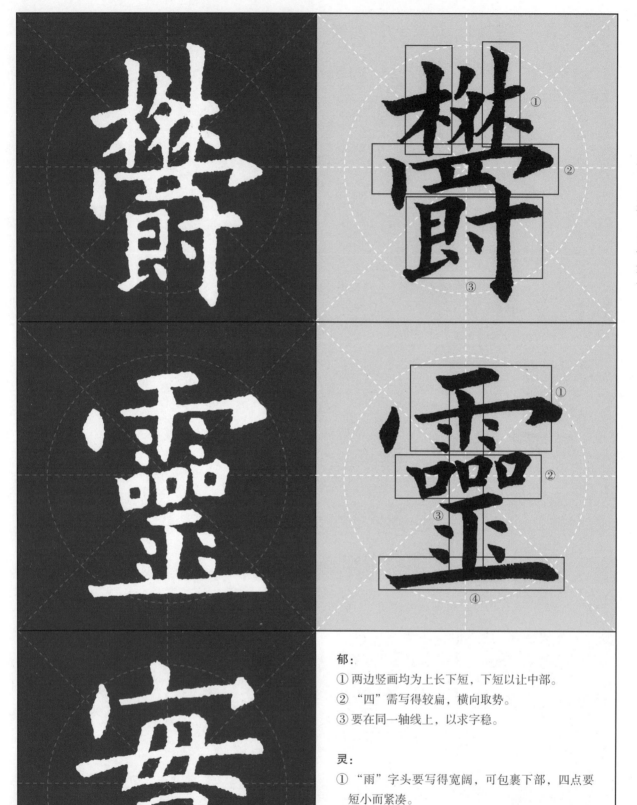

郁：

① 两边竖画均为上长下短，下短以让中部。

② "四"需写得较扁，横向取势。

③ 要在同一轴线上，以求字稳。

灵：

① "雨"字头要写得宽阔，可包裹下部，四点要短小而紧凑。

② 三个口要写得窄而小，且笔画略细。

③ 上下两竖要在同一轴线上。

④ 底横要写得长而粗，以托住整个字。

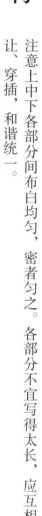

半包围结构

被包围在内的部分要尽量写得紧凑，起到包裹作用的部分或笔画要写得舒展开阔，以求内外呼应，相得益彰。

风：

① 空间布白均匀。

② 整体写得窄长，笔画宜略细。

③ 左撇先竖再撇，撇处成垂露状，起到左右平衡作用。

远：

① 笔画繁多，应注意空间布白均匀。

② "袁"字要写得窄长，笔画不宜粗壮。

③ 平捺应注意斜度和长度。

外部应饱满厚重，内部要紧凑且笔画略细，以求内外相称，和谐统一。

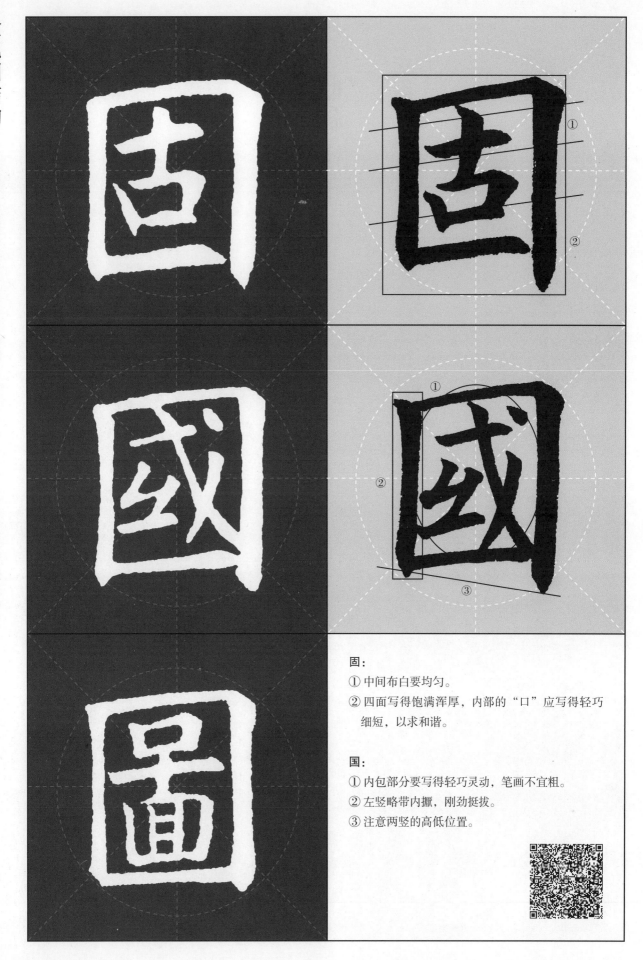

固：

① 中间布白要均匀。

② 四面写得饱满浑厚，内部的"口"应写得轻巧细短，以求和谐。

国：

① 内包部分要写得轻巧灵动，笔画不宜粗。

② 左竖略带内撇，刚劲挺拔。

③ 注意两竖的高低位置。

临帖示范

临帖前，要多读帖，先对每个字的特征进行仔细观察并分析，如字的形状，笔画的长短粗细、高低位置、笔顺次序、结构变化等，掌握了所有信息，再通过不断临习，就会事半功倍。临习时，字帖可放得近些，方便观察，这样才能临得准，学到字帖的精髓。临帖初期，必须先追求"形似"，要求一笔一画进行还原，纤毫毕肖。而后，通过对临、背临、意临的反复练习，再达到更高的境界。值得注意的是，练习欧体不可一味强调其瘦劲的一面，而忽视了欧体用笔刚劲挺拔、粗细匀称、灵巧生动、结构严谨工整、内紧外松的特征。

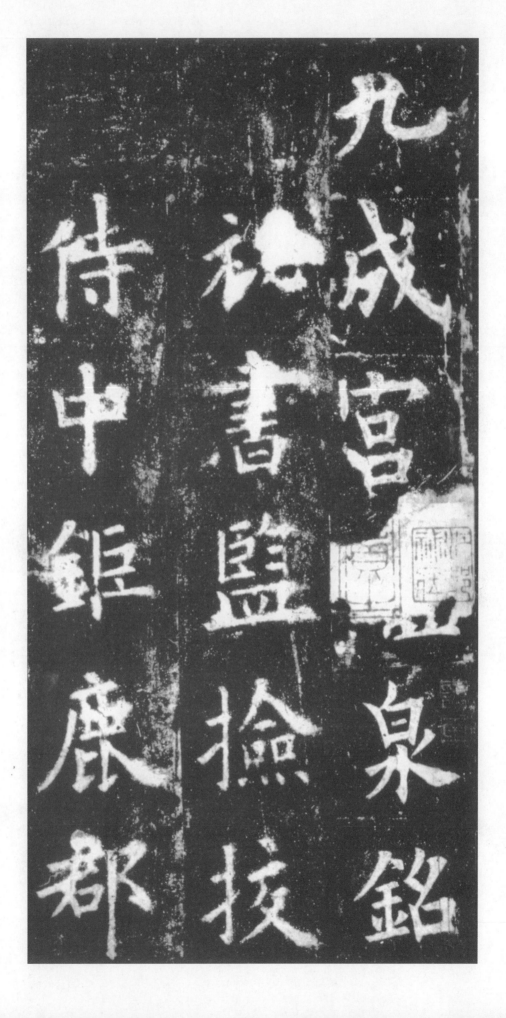

書　泉

監　銘

撿　祕

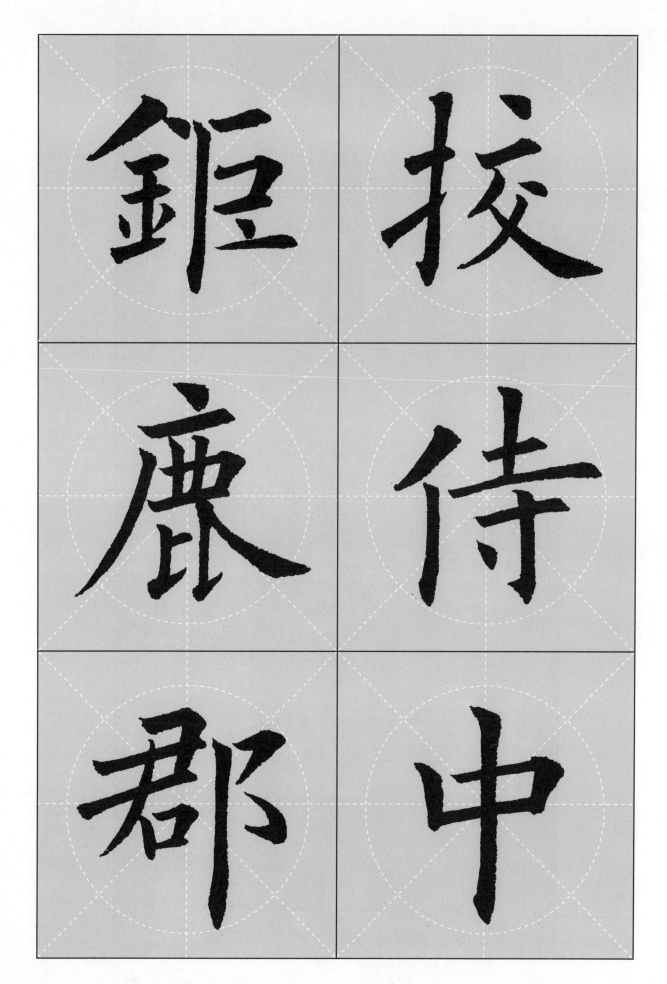

鉅 按

麤 侍

郡 中

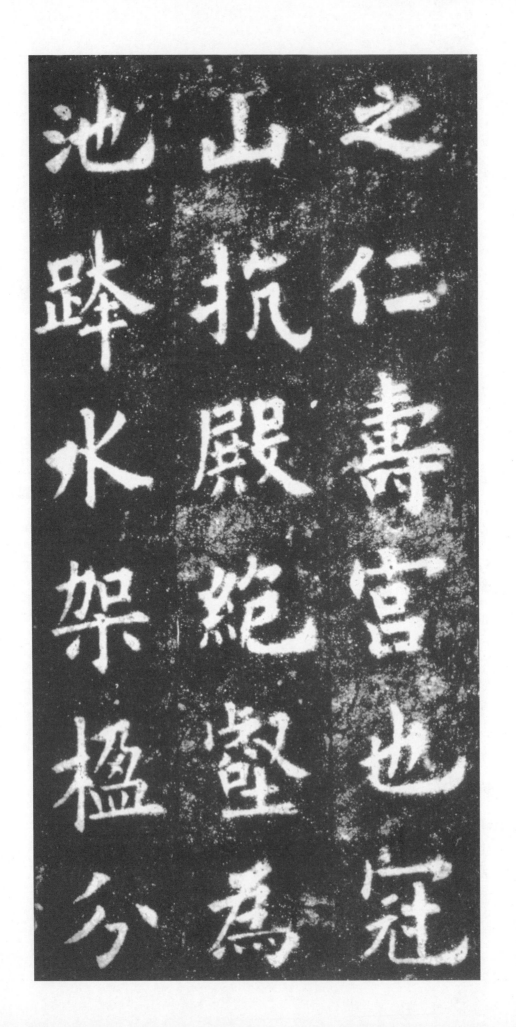

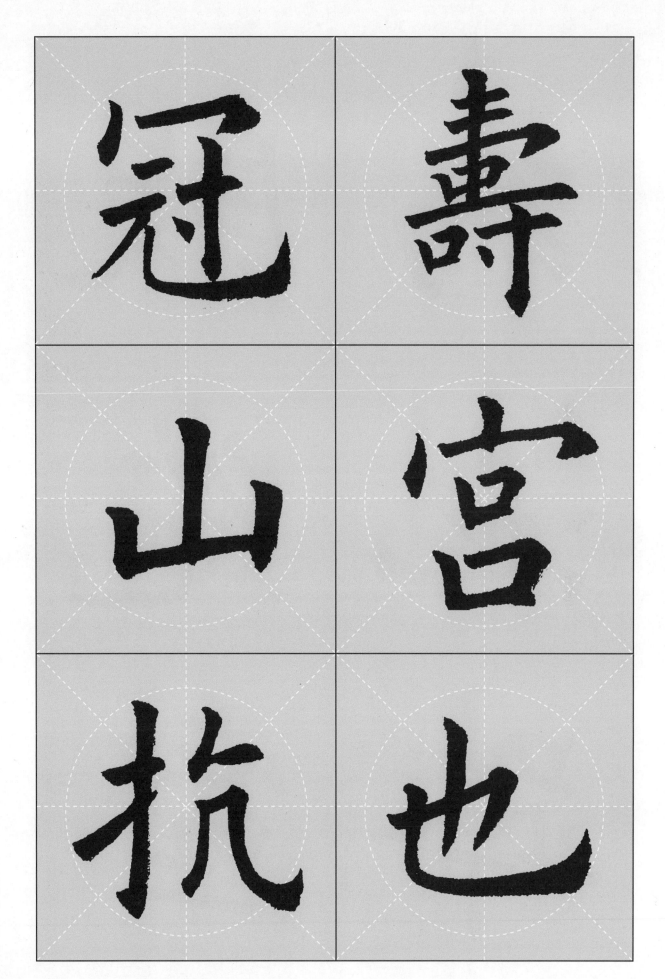

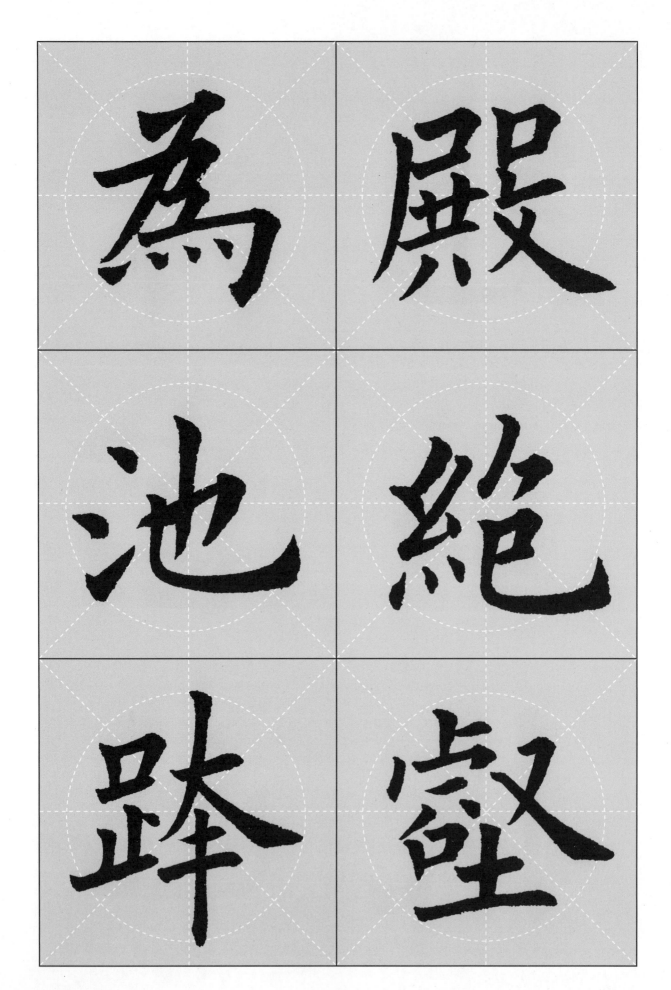

為 殿

池 絶

踤 毀

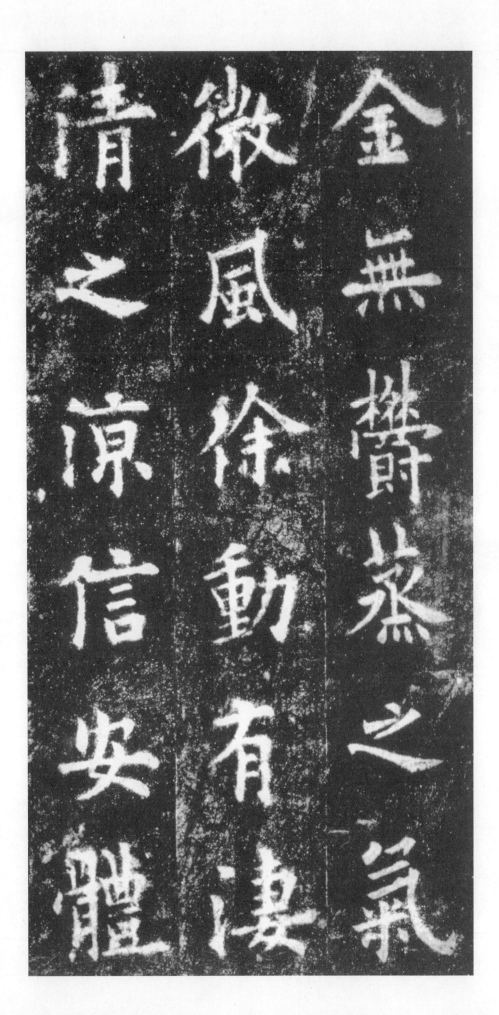

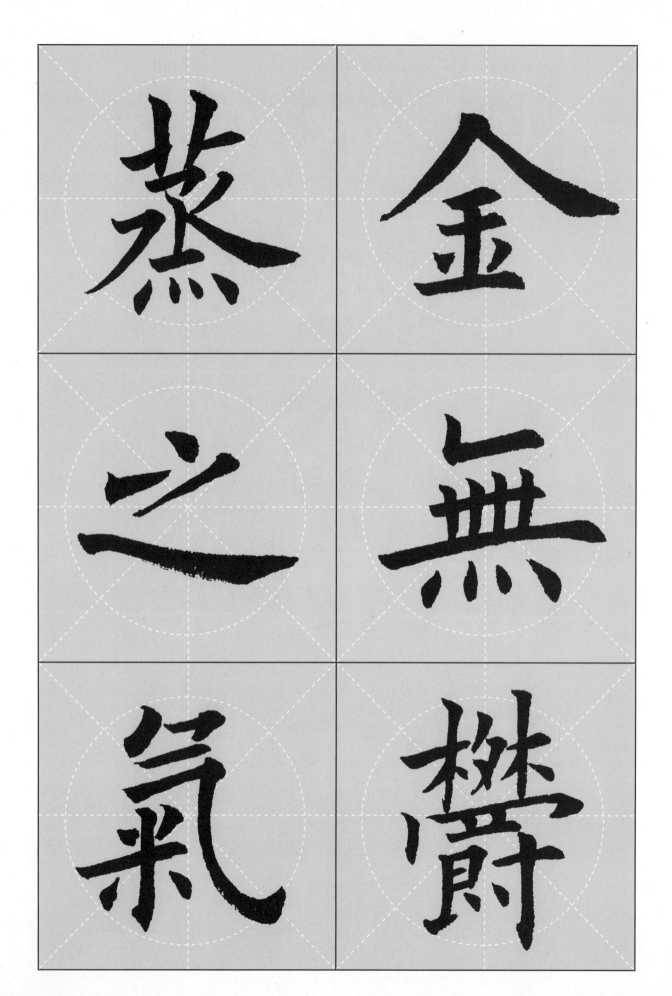

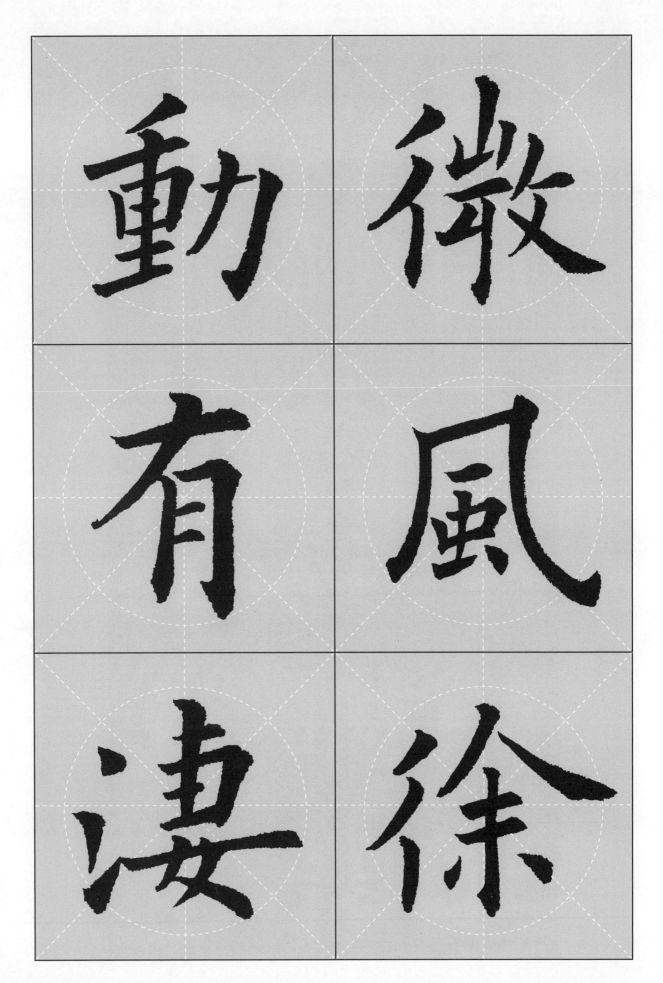

二儀之功終資　靈覡畢臻雖藉　遠肅群生咸遂

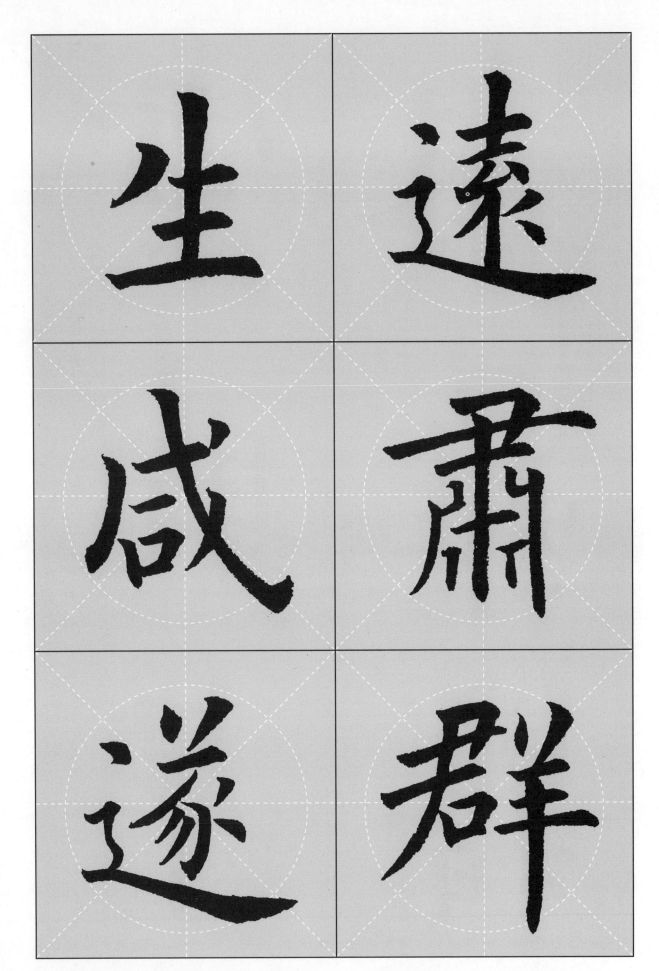

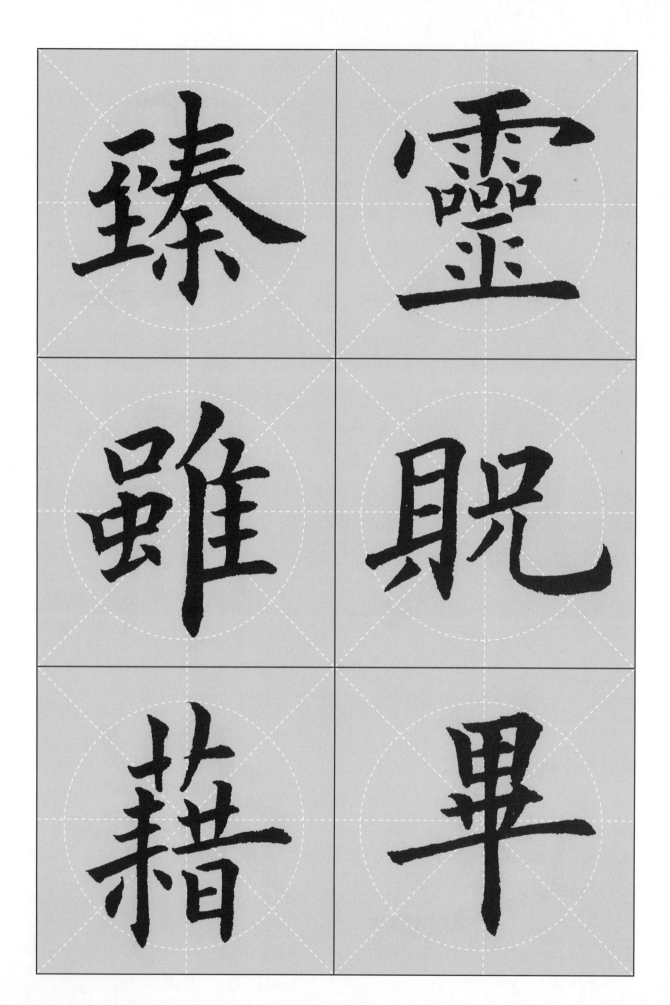

聲萬類始品

物流形隨感變

質應德效靈不

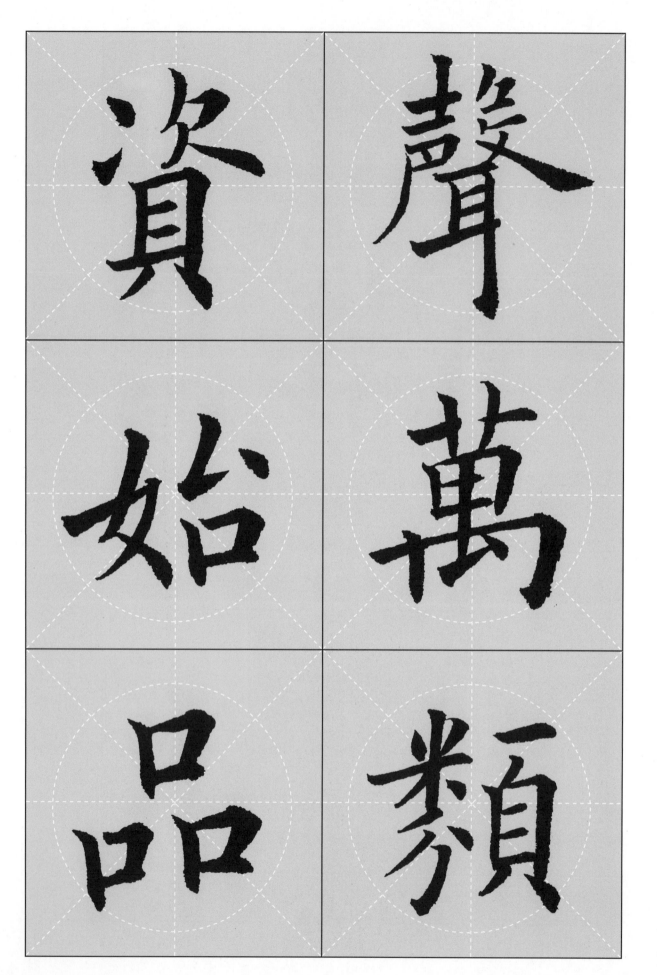

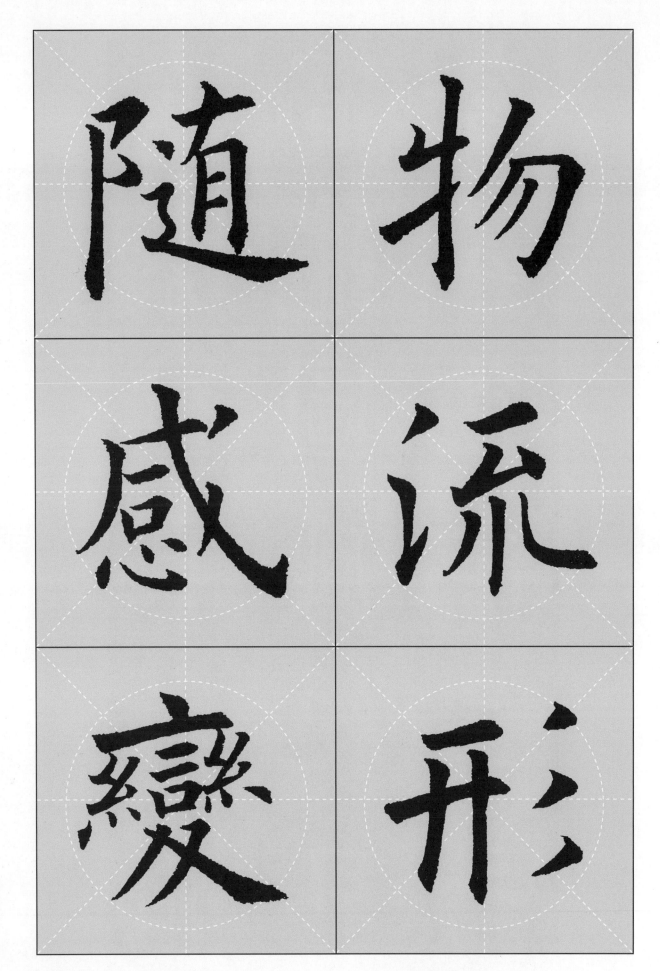

含官�

舍宮繁
五龜祉
色圖雲
烏鳳氏
呈紀龍
三日

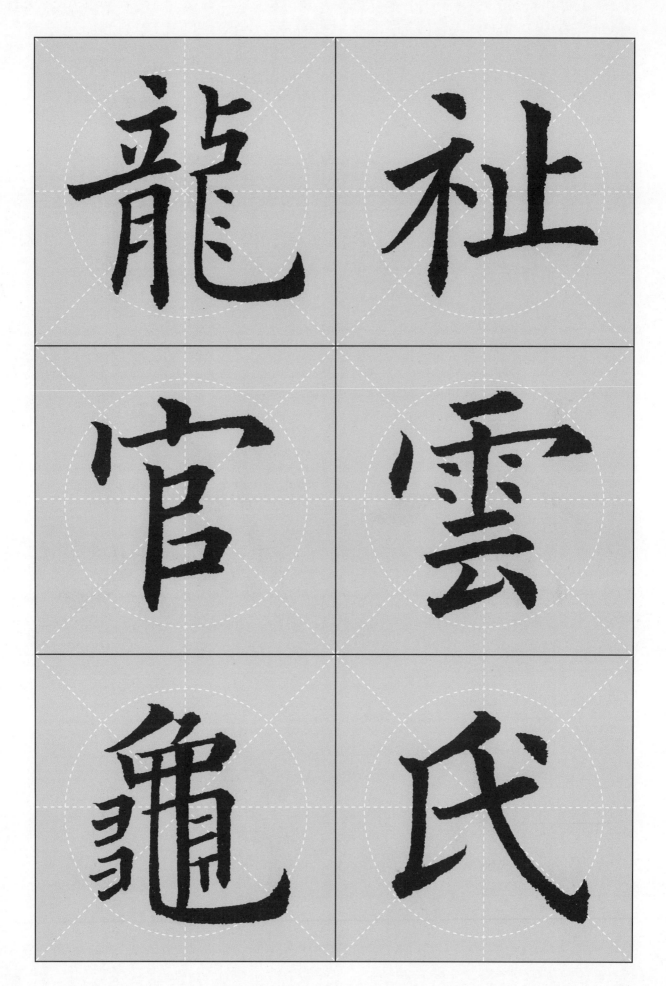

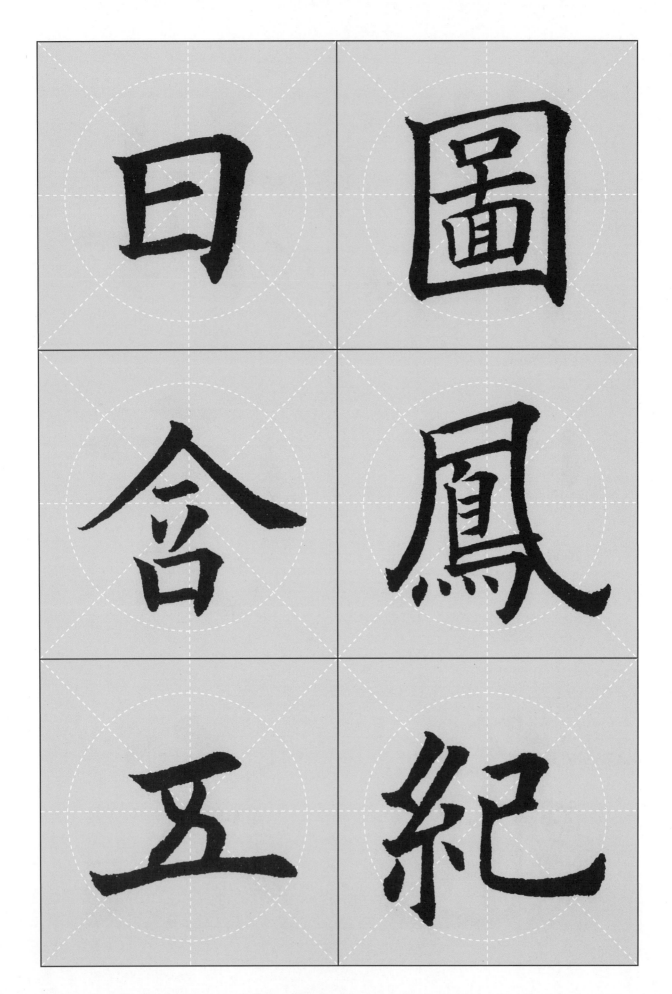

欧阳询《九成宫醴泉铭》通关秘籍

集字创作

集字创作是初学者从临摹到创作之间的桥梁，也是书法创作的必经之路。初学者可以从临摹的字帖中挑选出合适的字，进行拼贴，然后对照着进行创作。集字创作可以检验初学者对笔法、字法、章法的理解以及记忆，帮助初学者巩固基础，对今后的书法学习和创作起到辅助作用。

文章千古事

得失寸心知

杜甫诗句

朱涛书

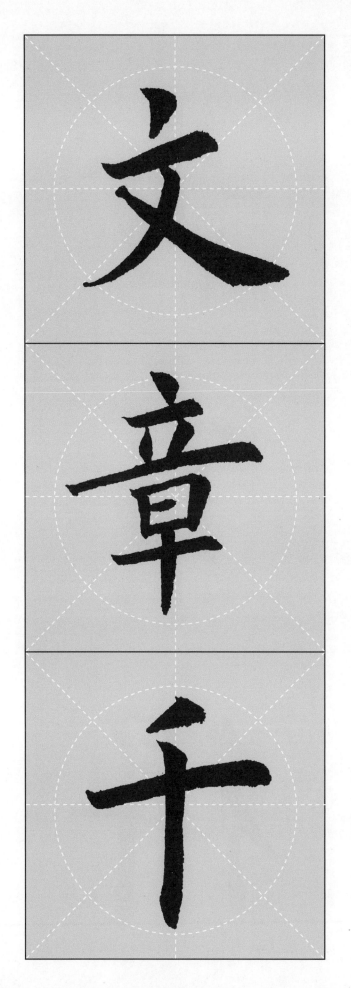

文章千古事
得失寸心知

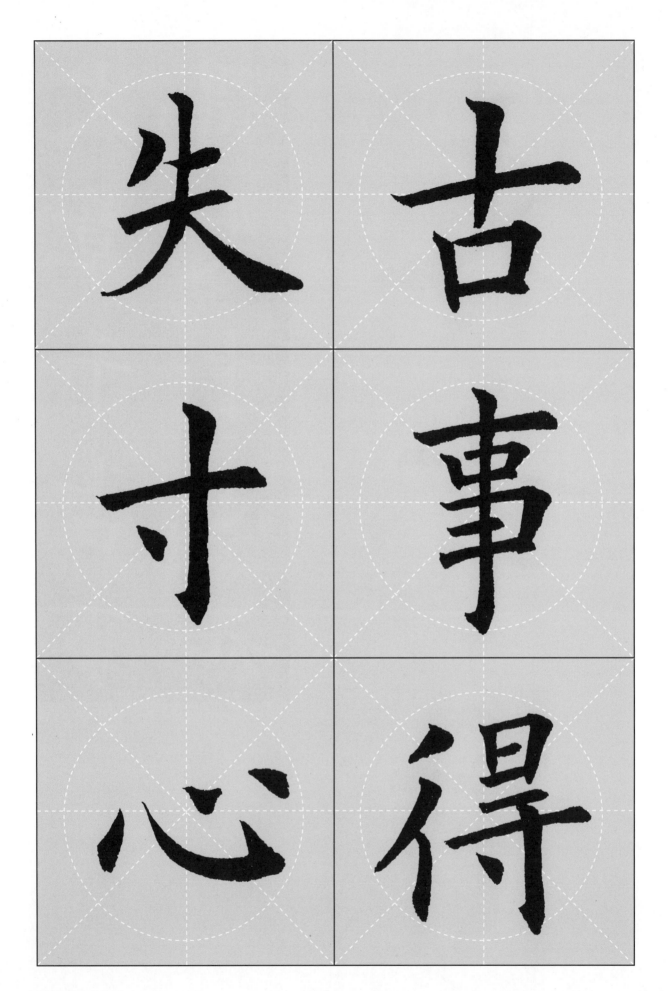

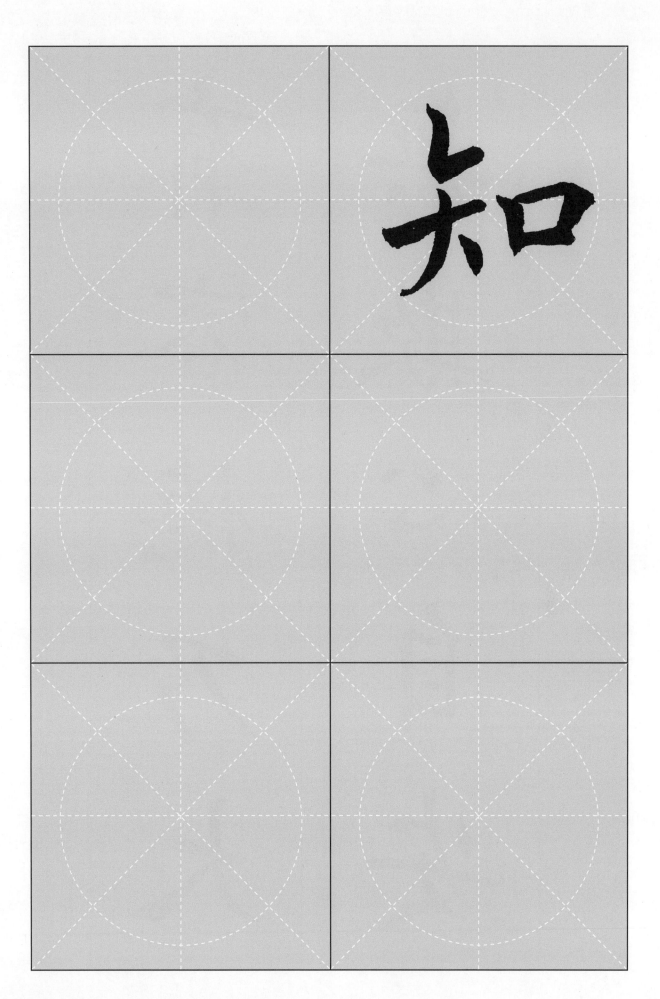

有容德乃大

無欺心自安

壬寅朱瑋书

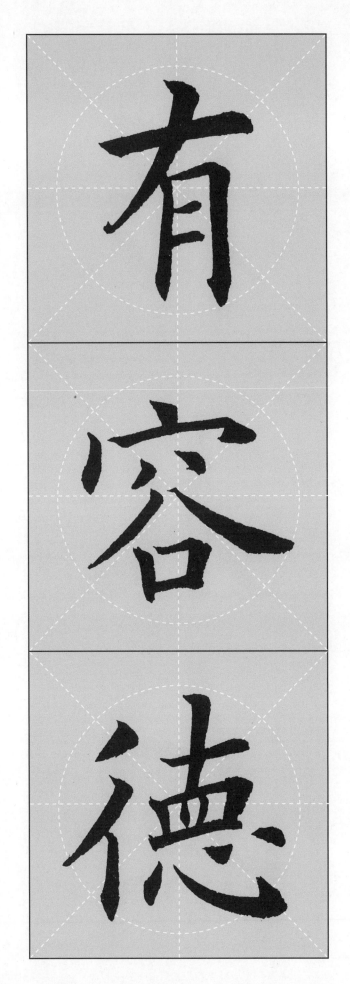

有容

容德

有容乃大

德乃大

容德乃大

無欺心自安

有容德乃大

無欺心自安

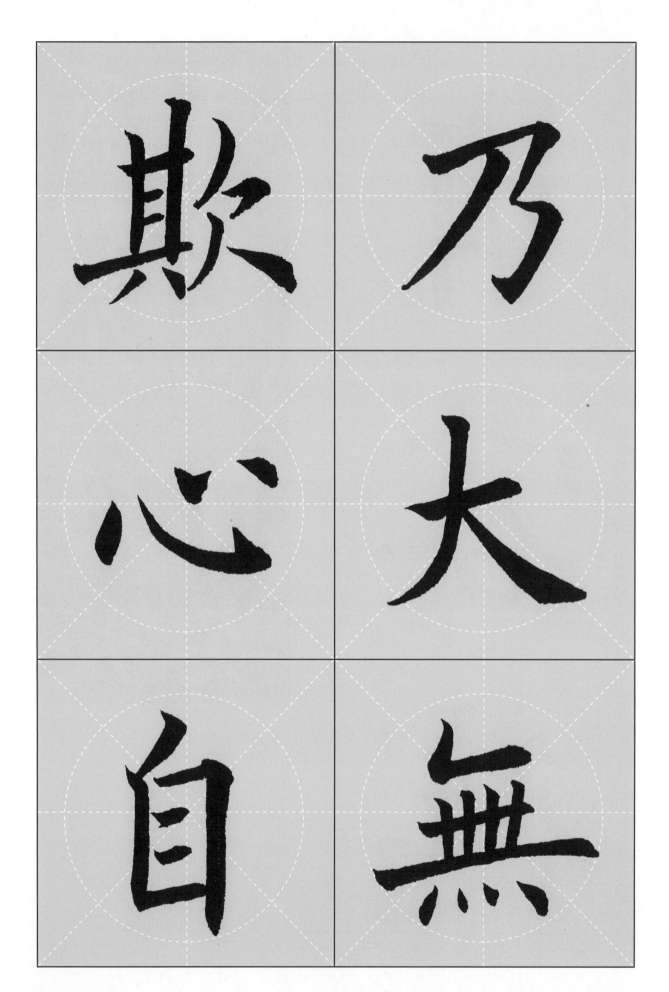

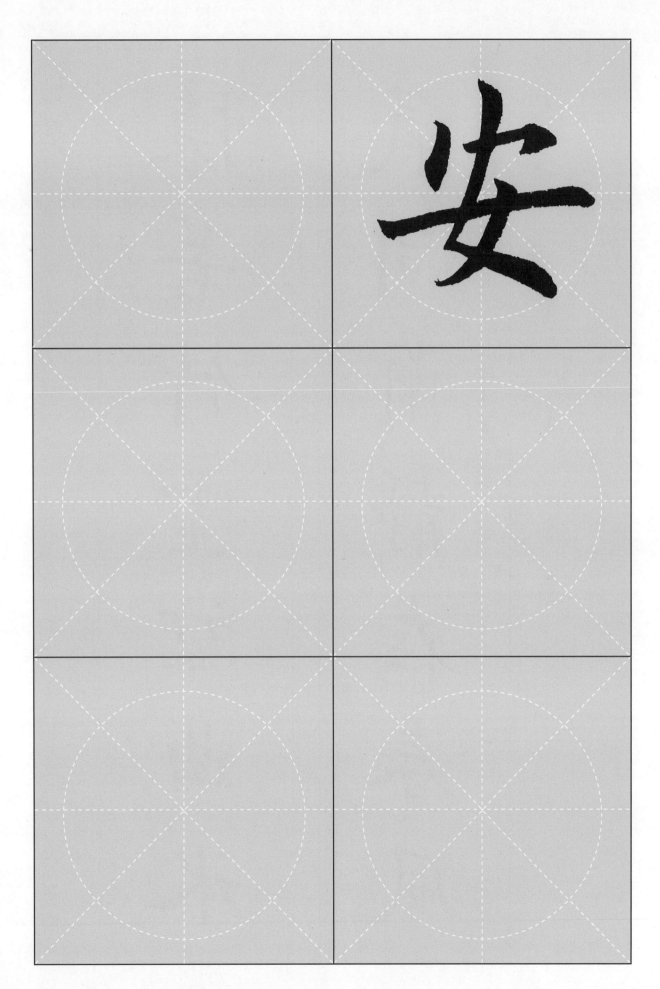

气同兰静在春风

海上朱蕾书

怀若竹虚临曲水

壬寅孟春

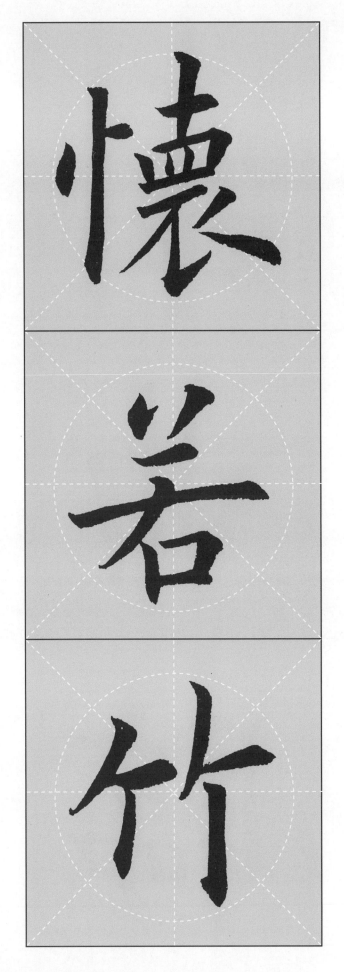

懷若竹靈，臨曲水；氣同蘭靜，在春風

水 霊

氣 曲

同 臨

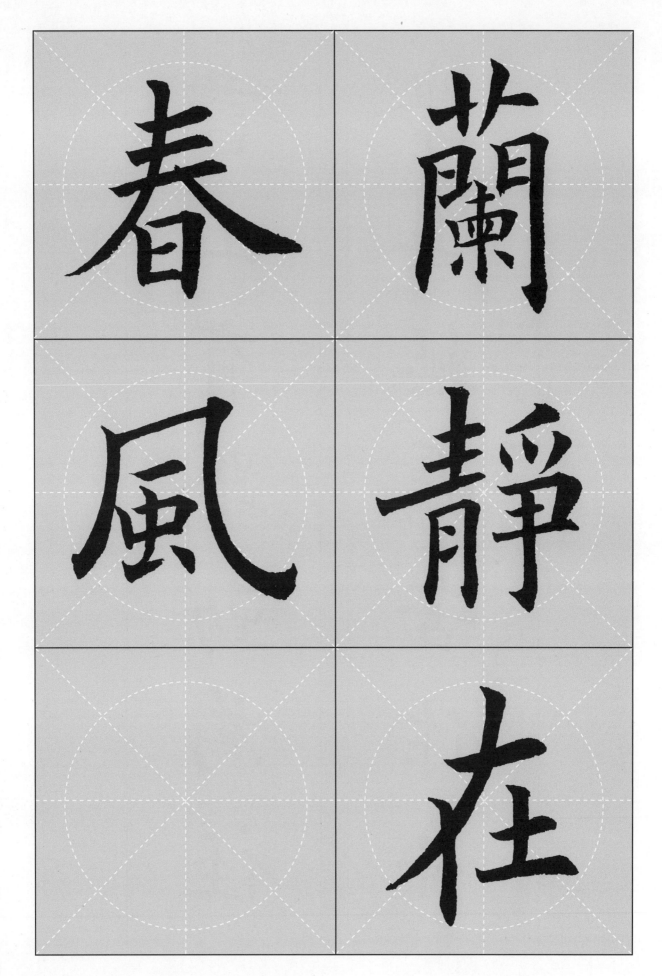

春蘭
風靜
　在

书山有路勤为径

唐韩愈治学名言

学海无涯苦作舟

书于灏上

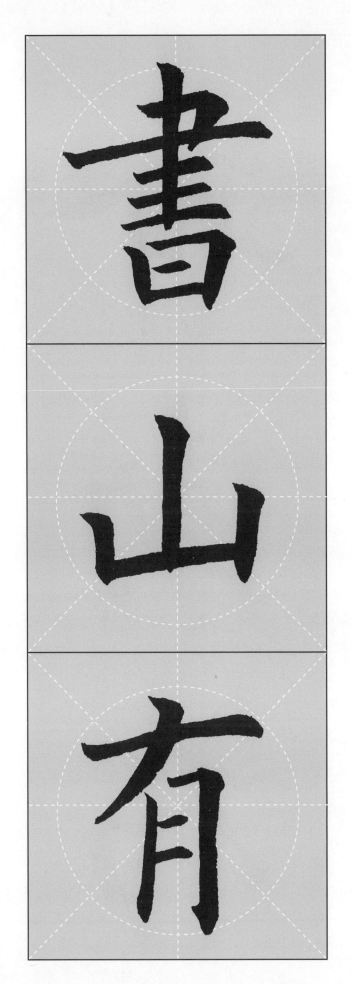

書山有路勤為徑

學海無涯苦作舟

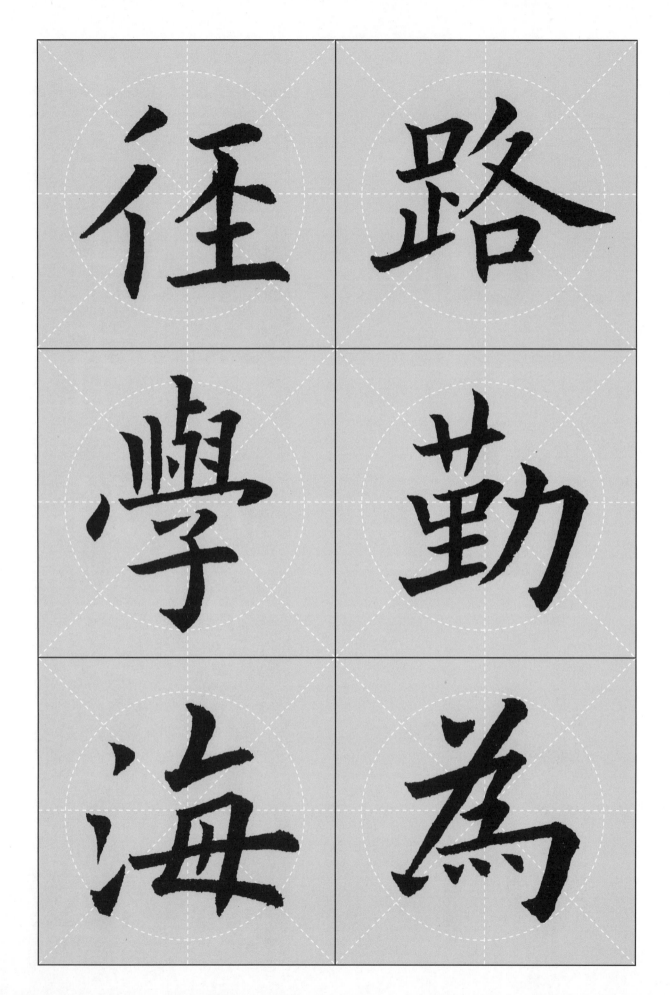

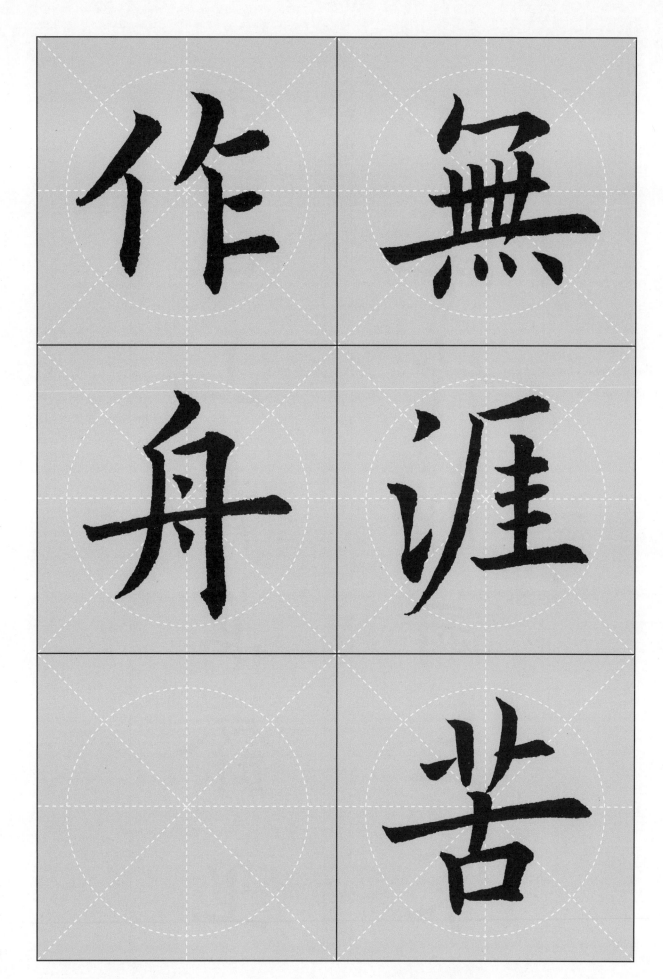

雲白山青萬餘里

江深竹靜兩三家

欧阳询《九成宫醴泉铭》通关秘籍

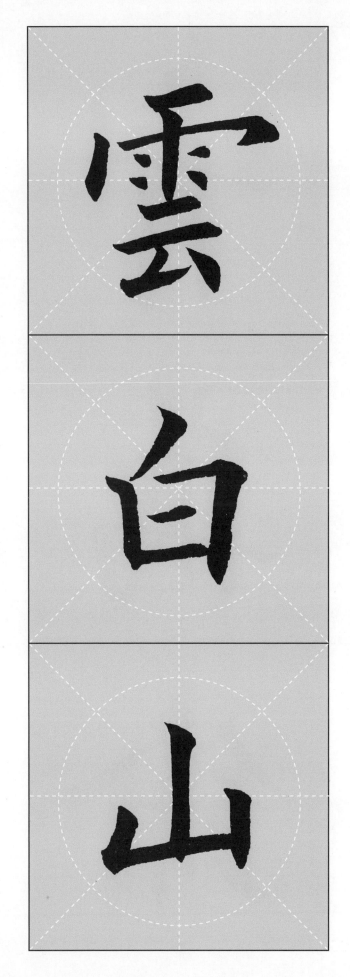

雲白山青萬餘里
江深竹靜兩三家

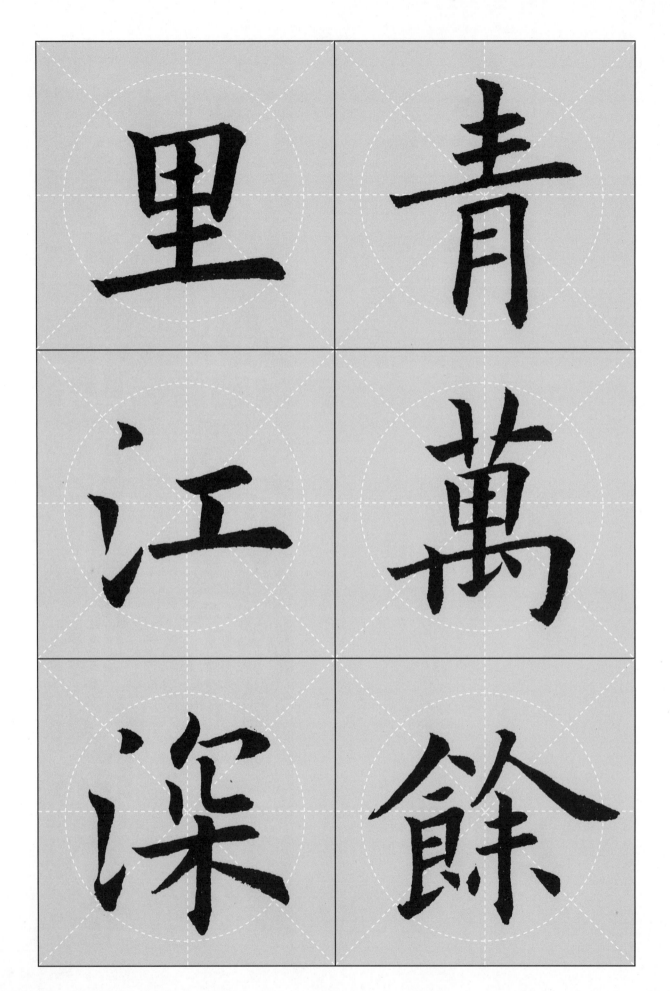

里 青

江 萬

渠 餘

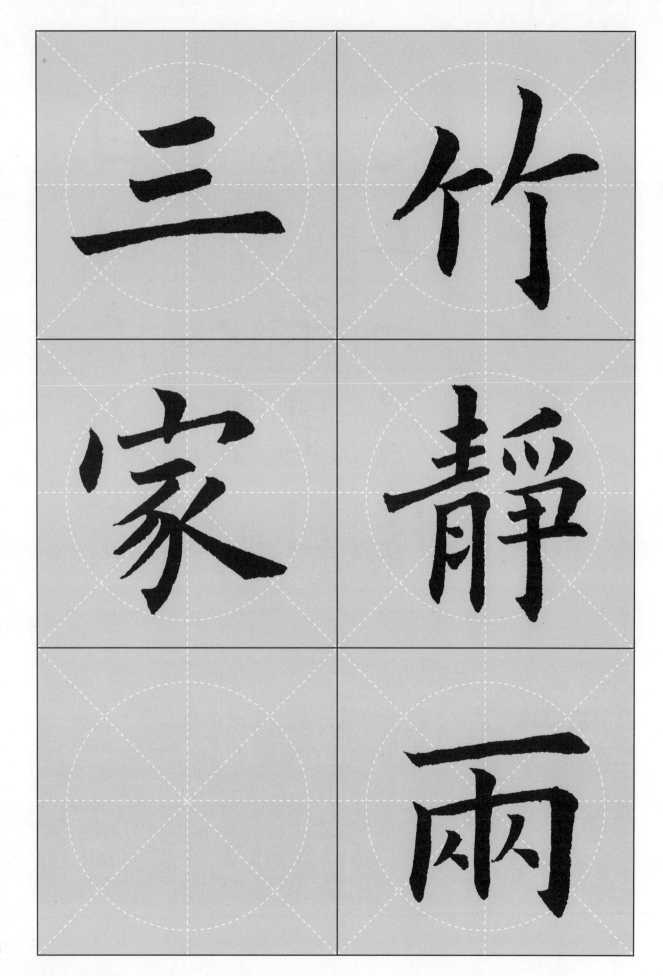

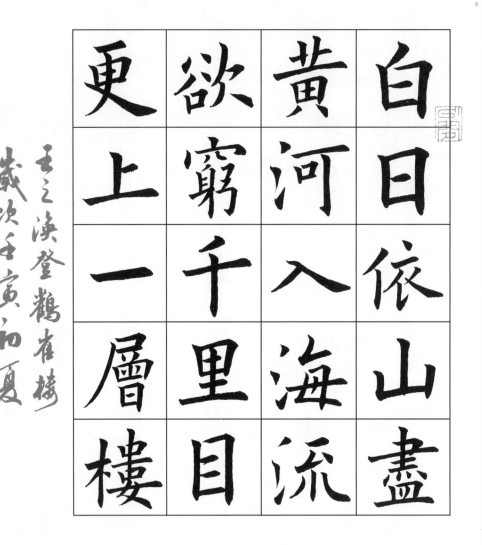

白日依山盡
黃河入海流
欲窮千里目
更上一層樓

王之渙登鸛雀樓

歲次壬寅初夏

半僧書於滬上

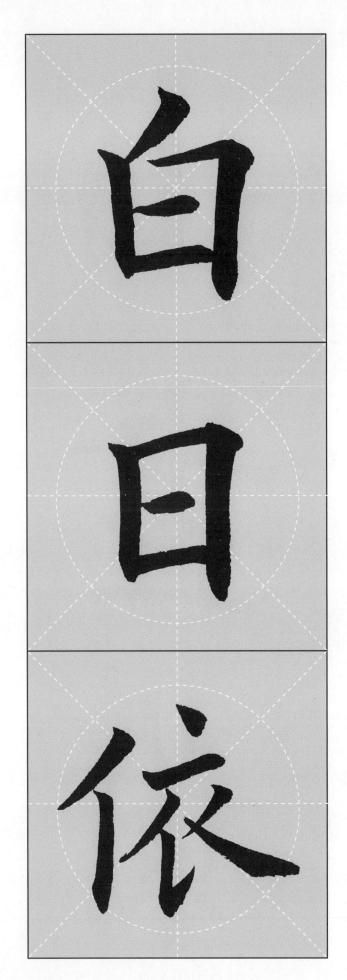

欲窮千里目

更上一層樓

白日依

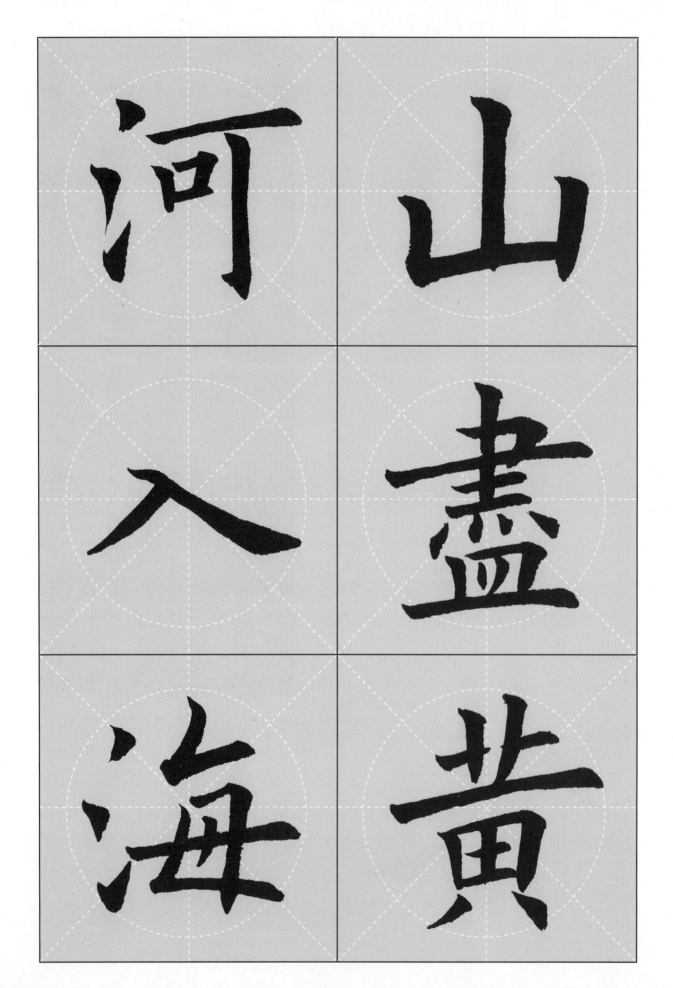

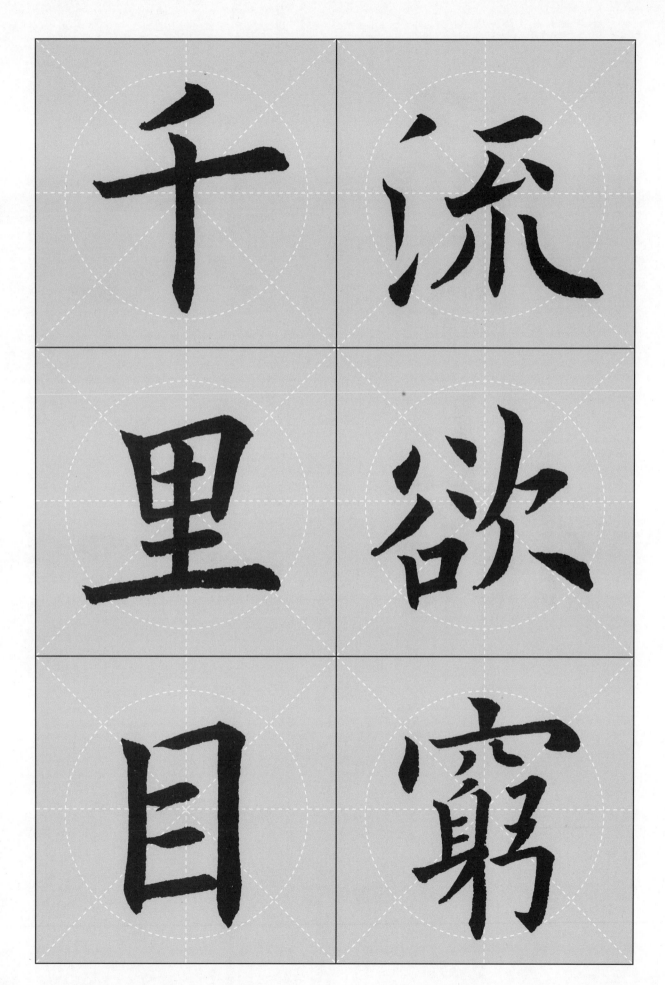

千里目

流欲窮

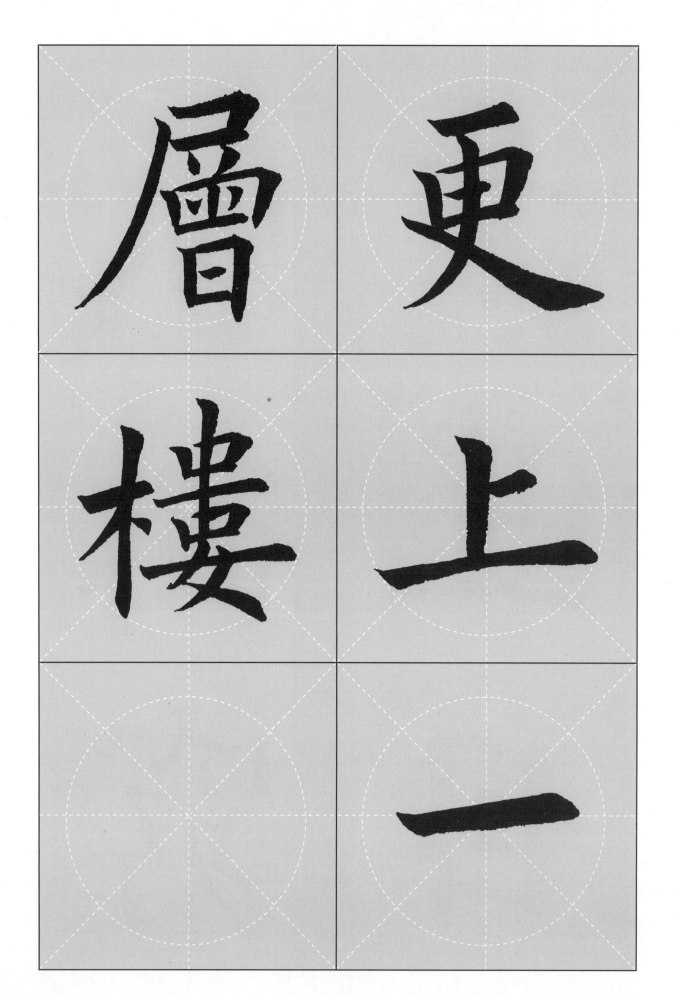

千山鳥飛絕，萬徑人蹤滅。孤舟蓑笠翁，獨釣寒江雪。

柳宗元詩

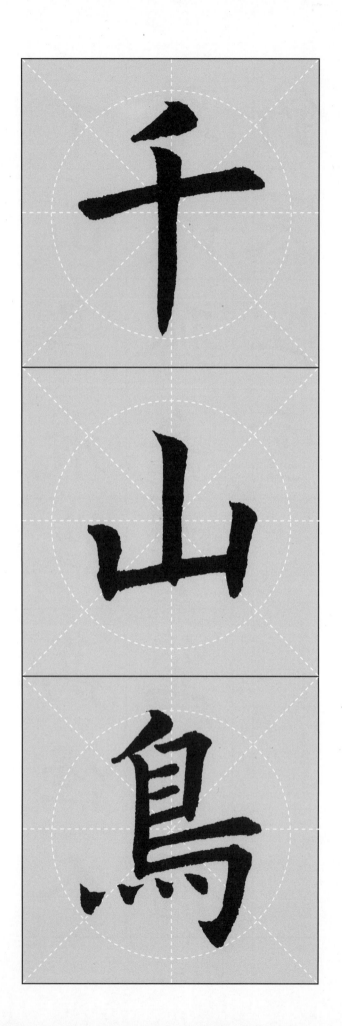

翁獨釣寒江雪

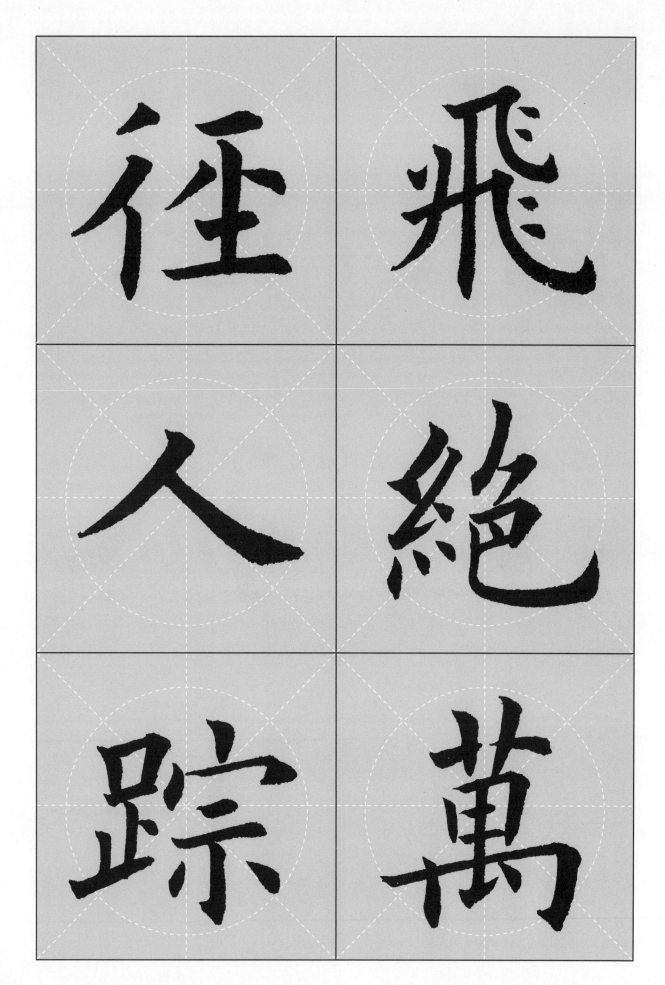

襃 滅

筮 孤

翁 舟

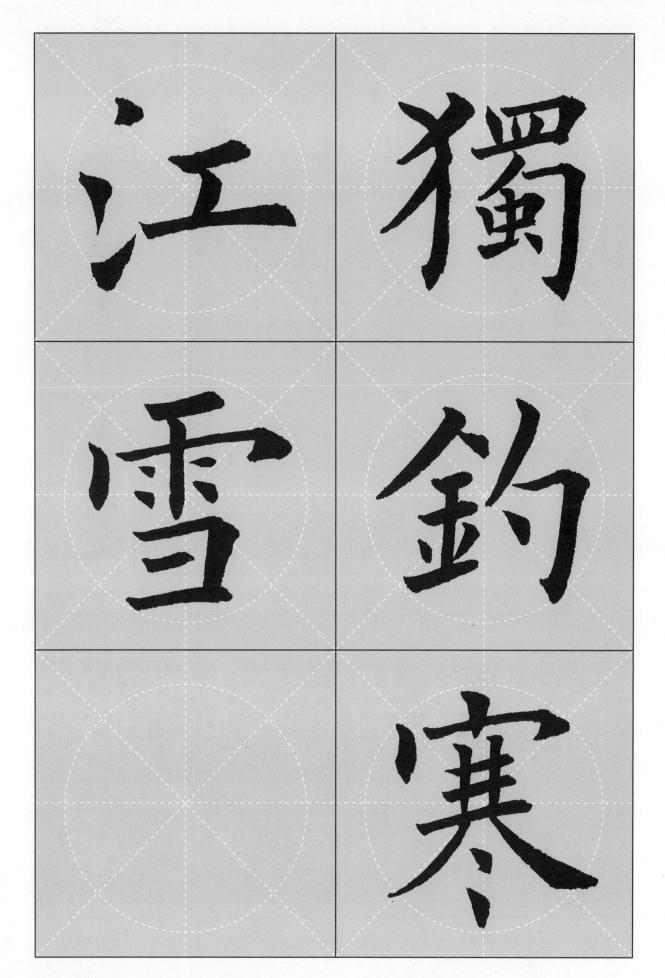

懷君屬秋夜　散步咏涼天　山空松子落　幽人應未眠

韋應物詩一首 以景寫情寄托相思 友人雖遠在天涯而思念 卻近在眼尺 壬寅仲夏 朱巍書

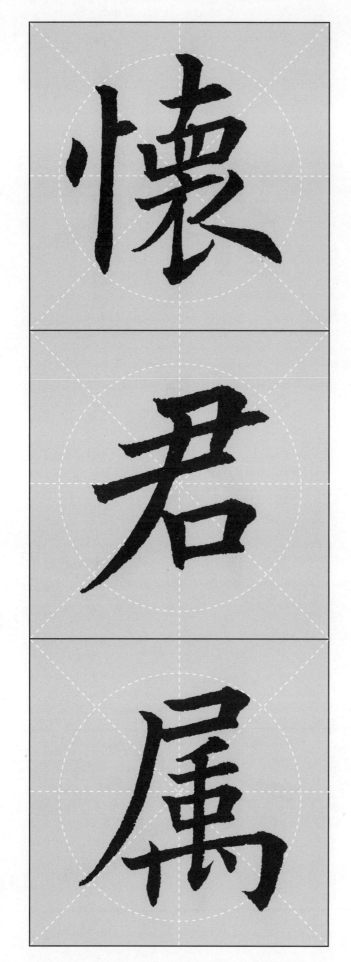

山空松子落

幽人應未眠

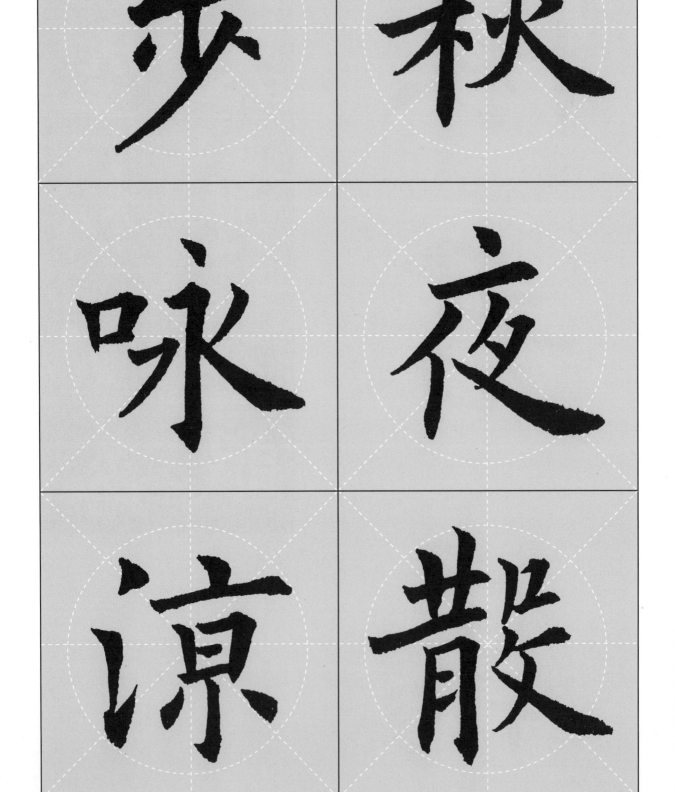

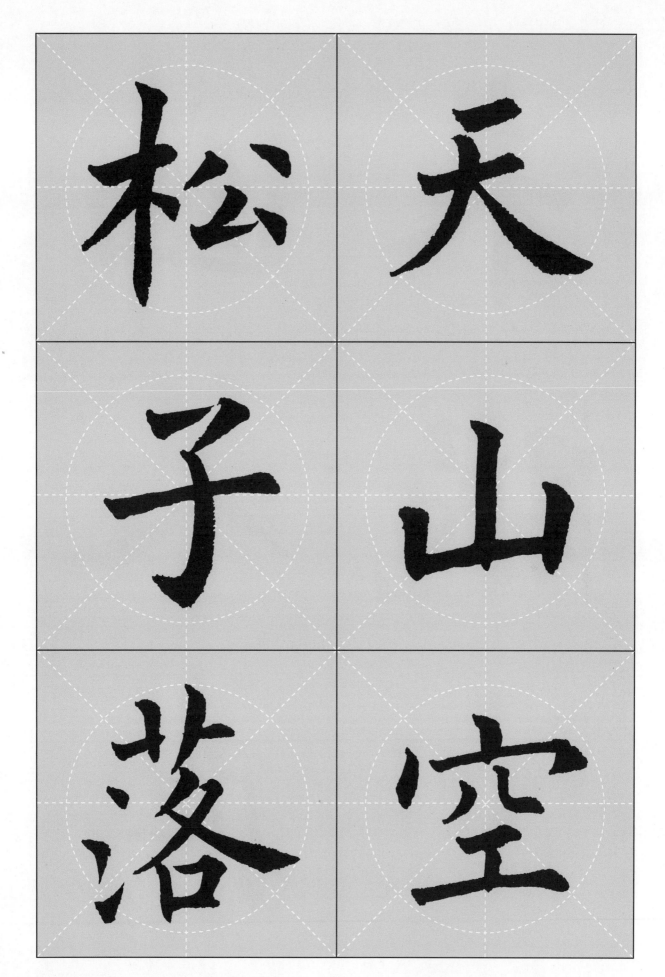

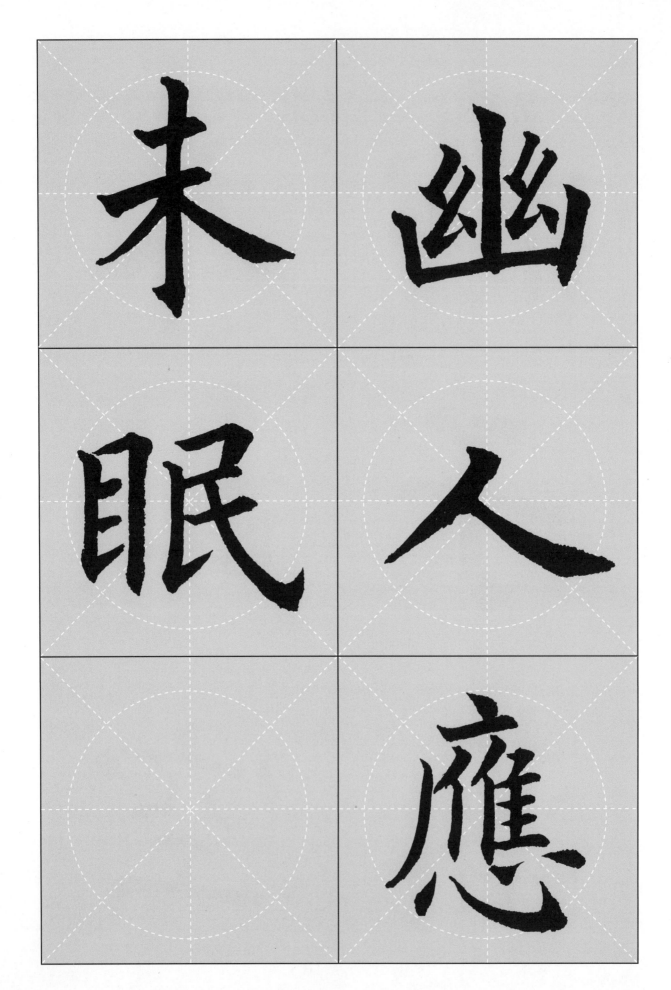

未 幽

眠 人

　 應

日落碧簪外人行紅

雨中幽人酒詩裏又

是一春風

日落碧簪外人行紅

雨中幽人酒詩

宋楊萬里詩 壬寅春朱曦書

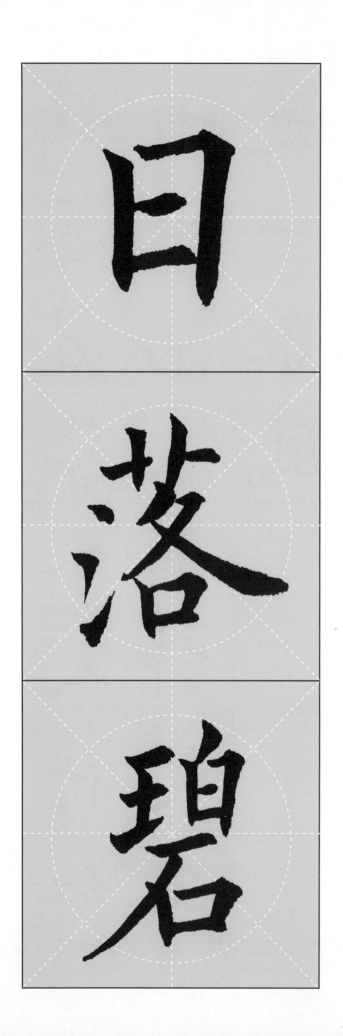

裏又是一春風

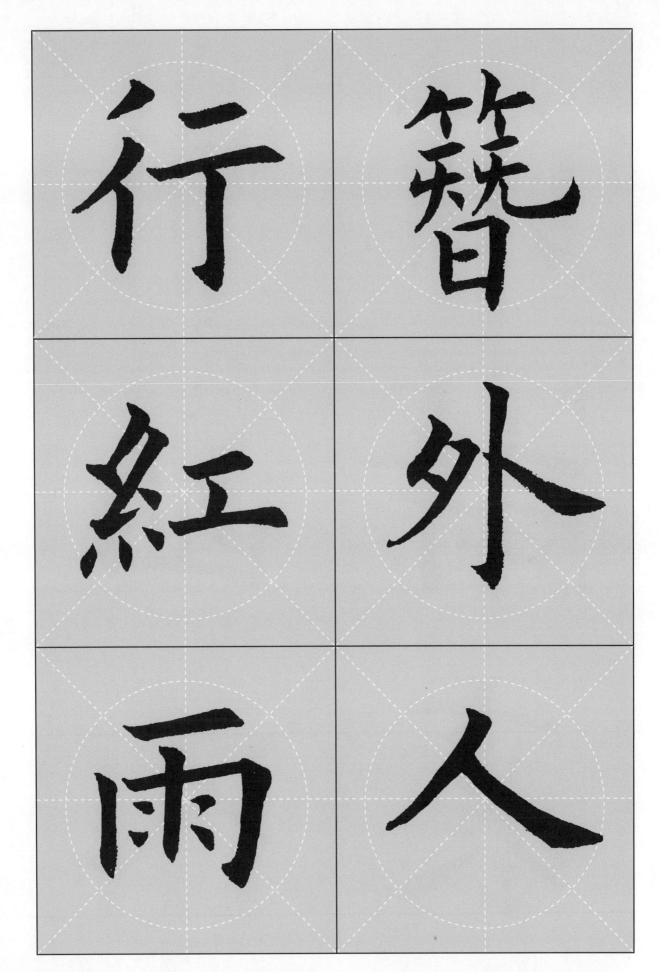

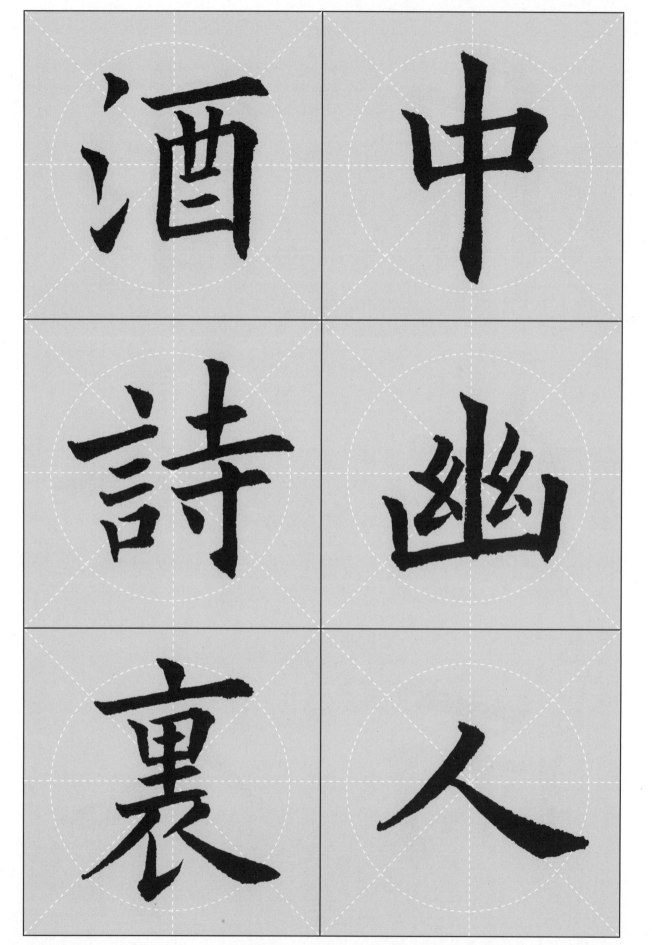

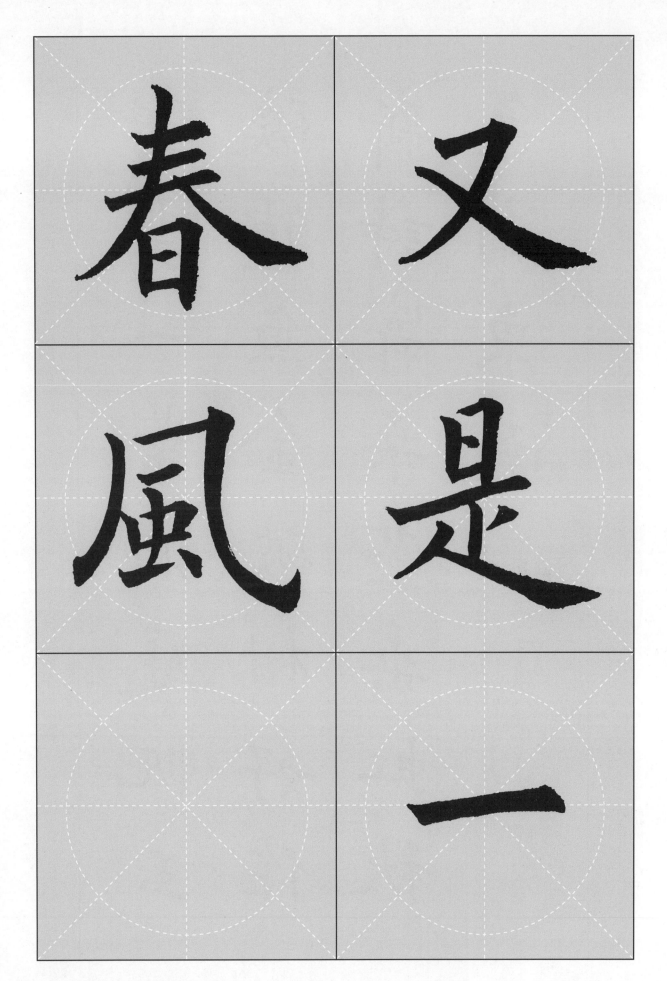

春

風

又

是

一

斷雲一葉洞庭帆玉
破鱸魚金破柑好作
新詩寄柒芷垂虹秋
色滿東南

宋米芾為垂虹亭
歲次壬寅 朱滌

垂　好　玉　斷
虹　作　破　雲
秋　新　鱸　一
色　詩　魚　葉
滿　寄　金　洞
東　萊　破　庭
南　芷　柑　帆

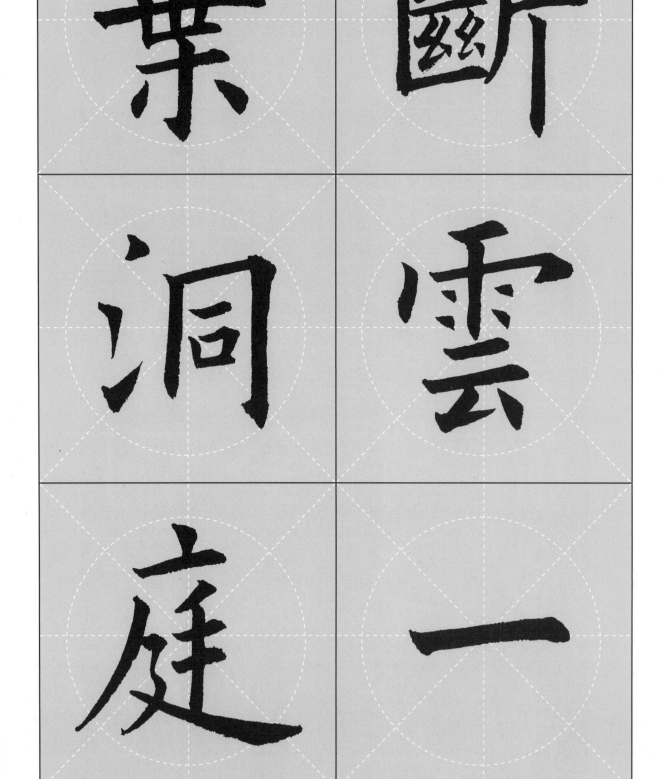

葉　斷

洞　雲

庭　一

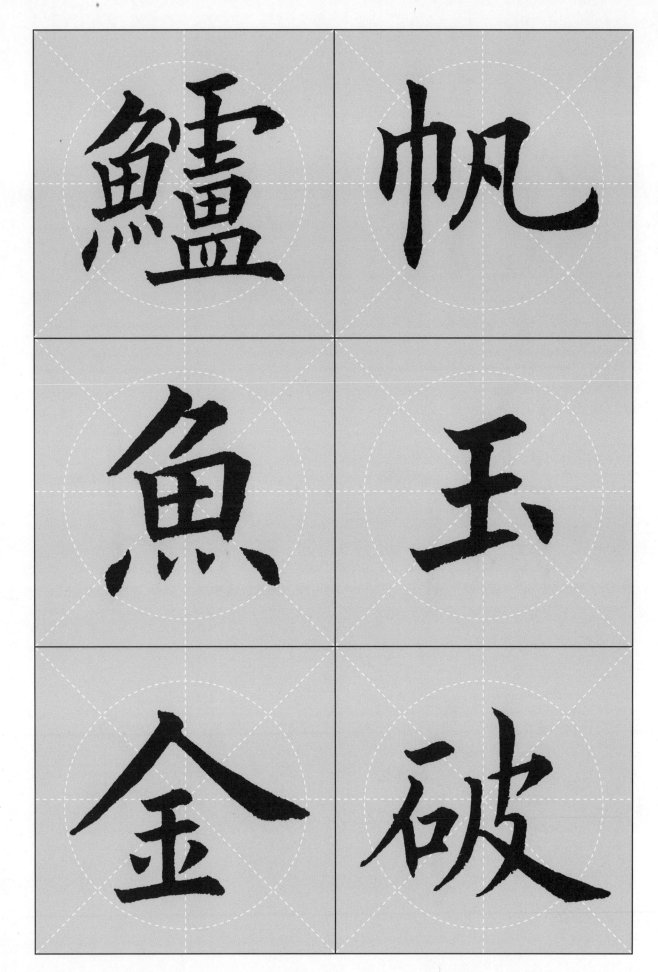

作 破

新 柑

詩 好

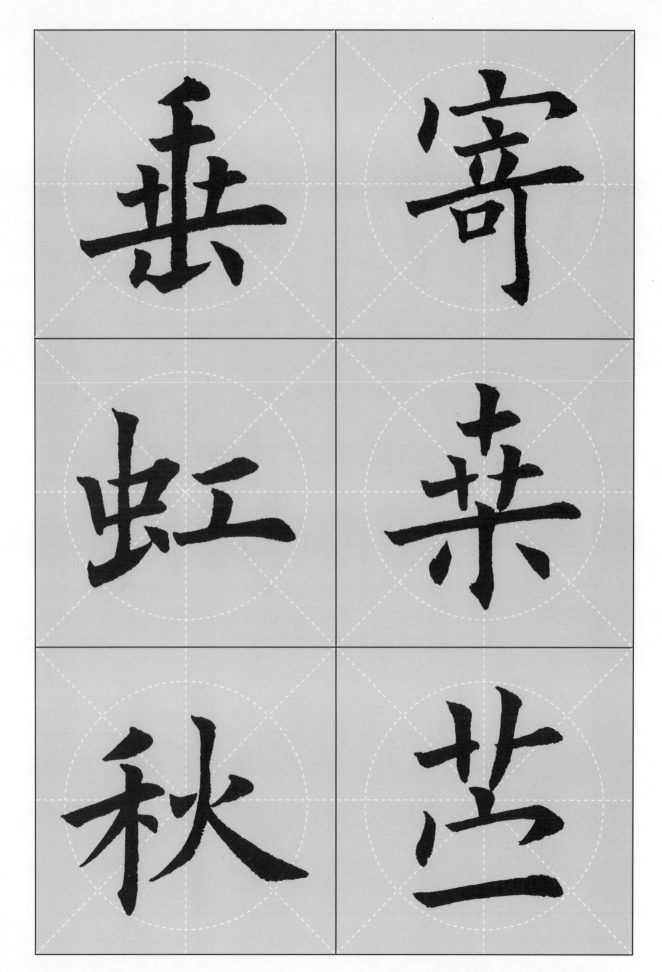

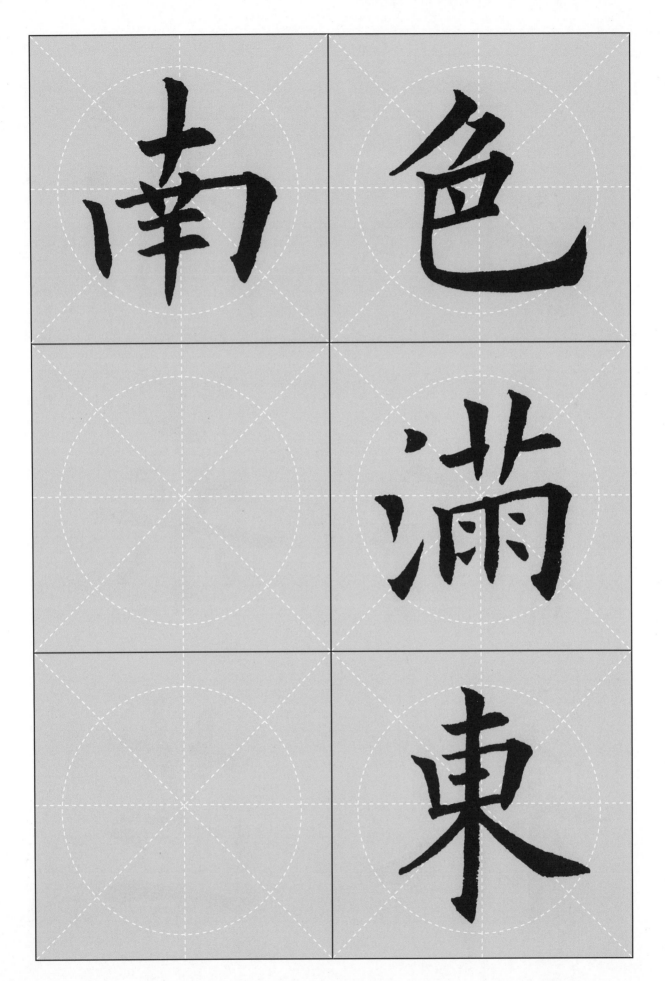

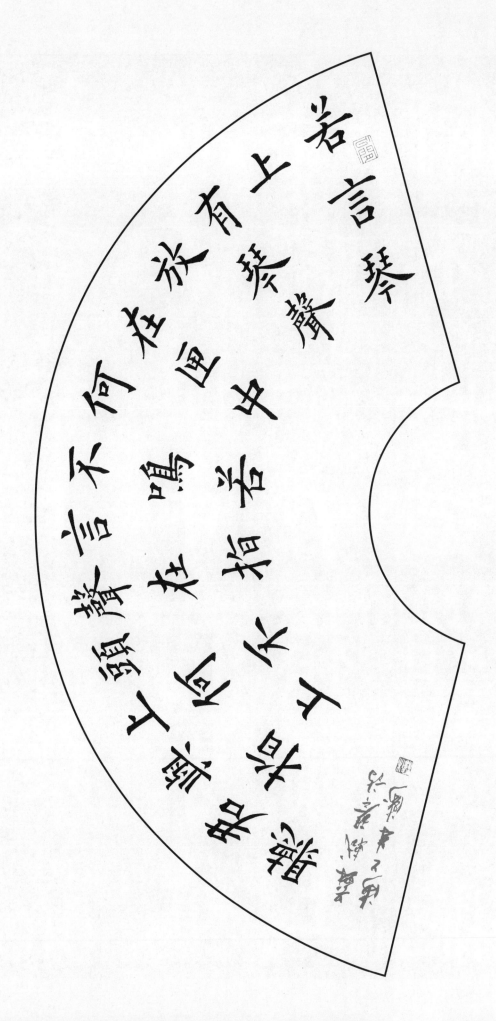

何	若	放	若
不	言	在	言
與	聲	匣	琴
君	在	中	上
指	指	何	有
上	頭	不	琴
聽	上	鳴	聲

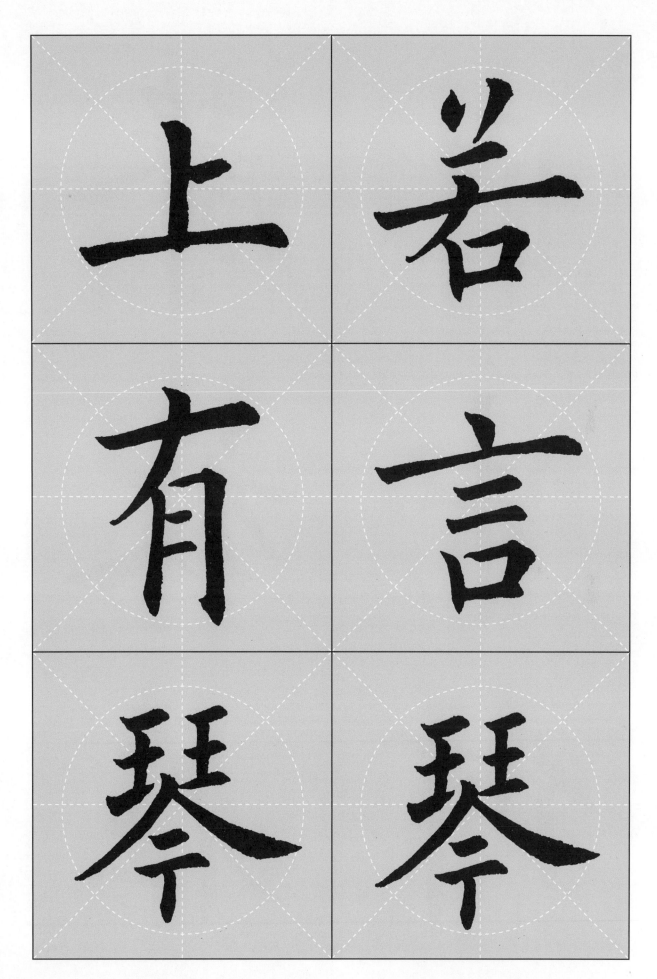

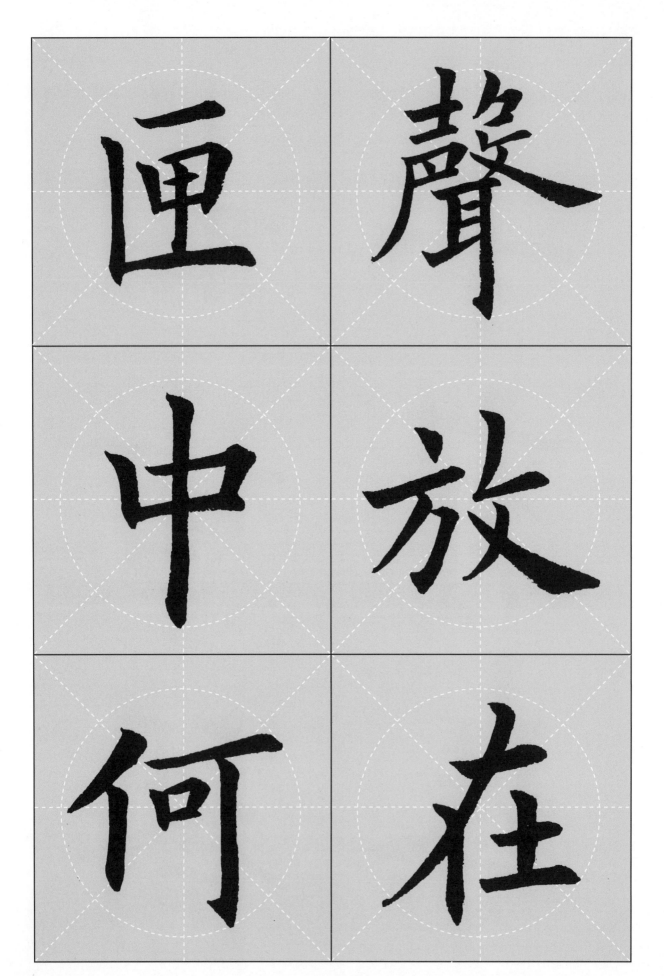

匣 聲

中 放

何 在

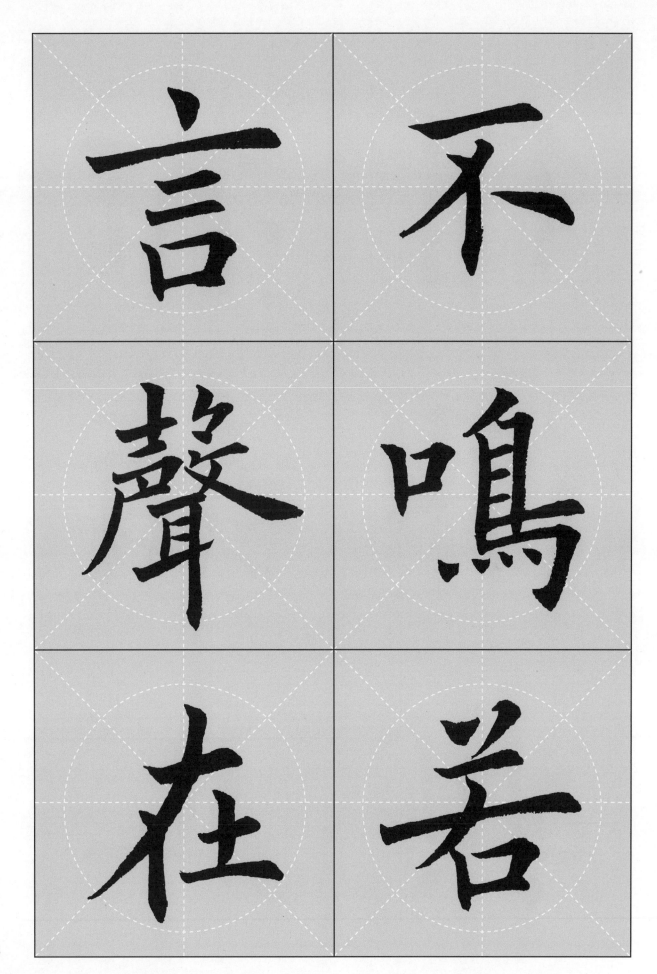

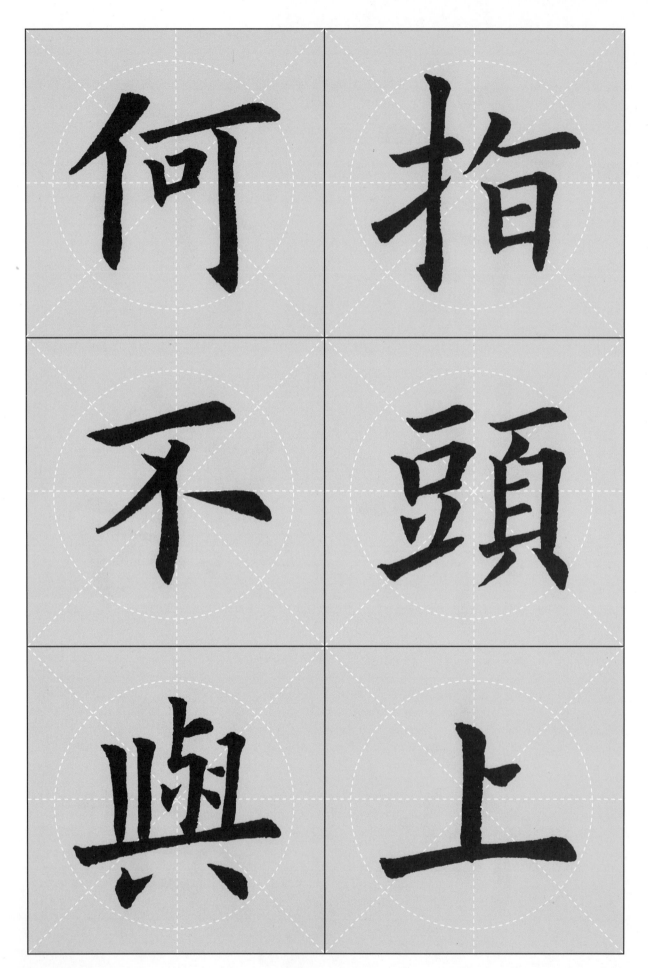

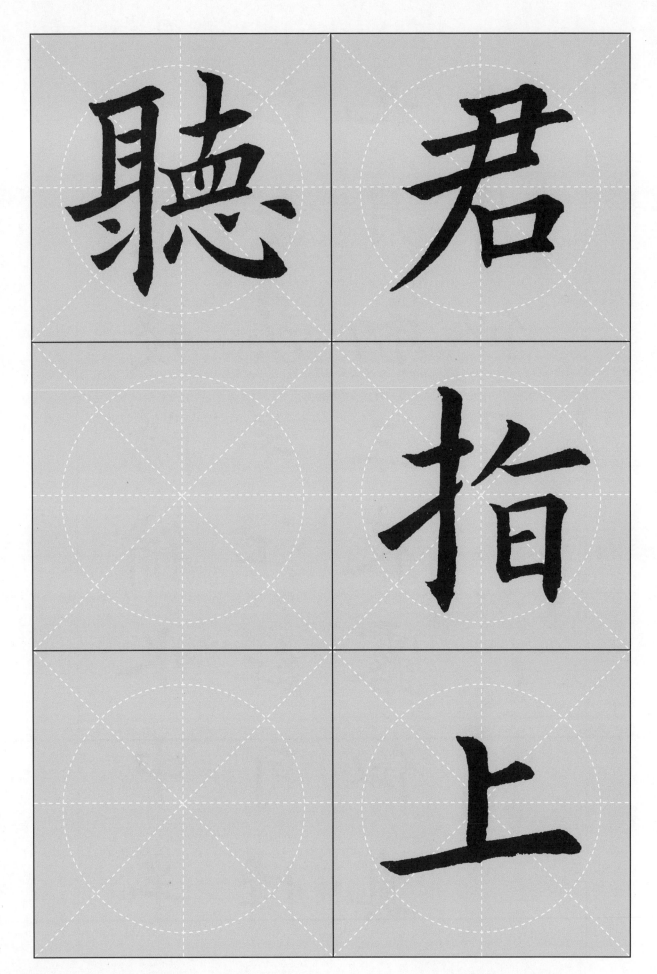

一道残阳铺水中半

江瑟瑟半江红可怜

九月初三夜露似真

珠月似弓

白居昌暮江吟

半衡书於寓

露似真珠月似弓　可憐九月初三夜　半江瑟瑟半江紅　一道殘陽鋪水中

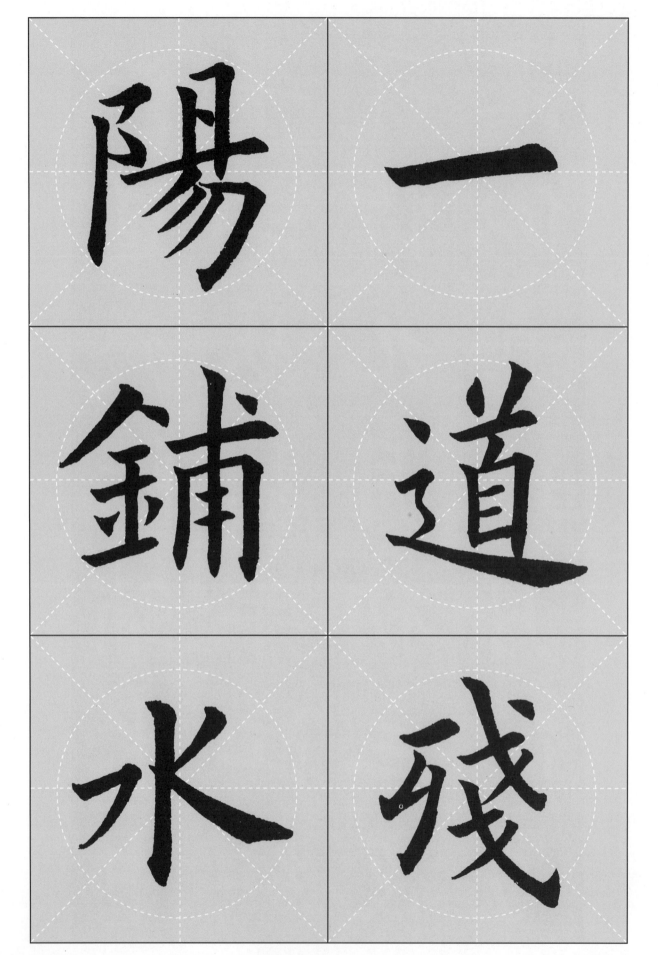

陽　一

鋪　道

水　殘

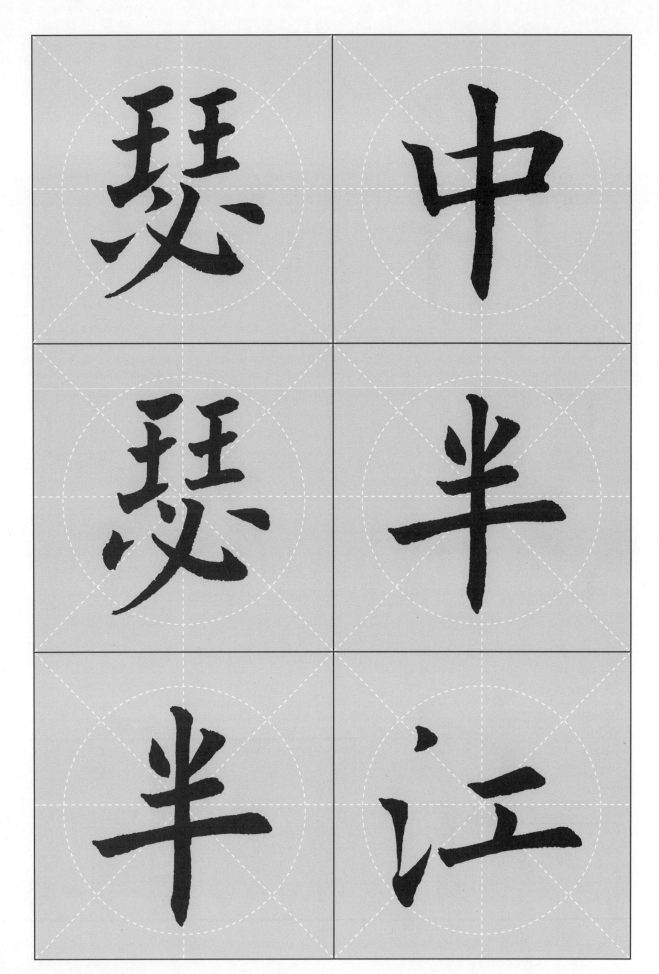

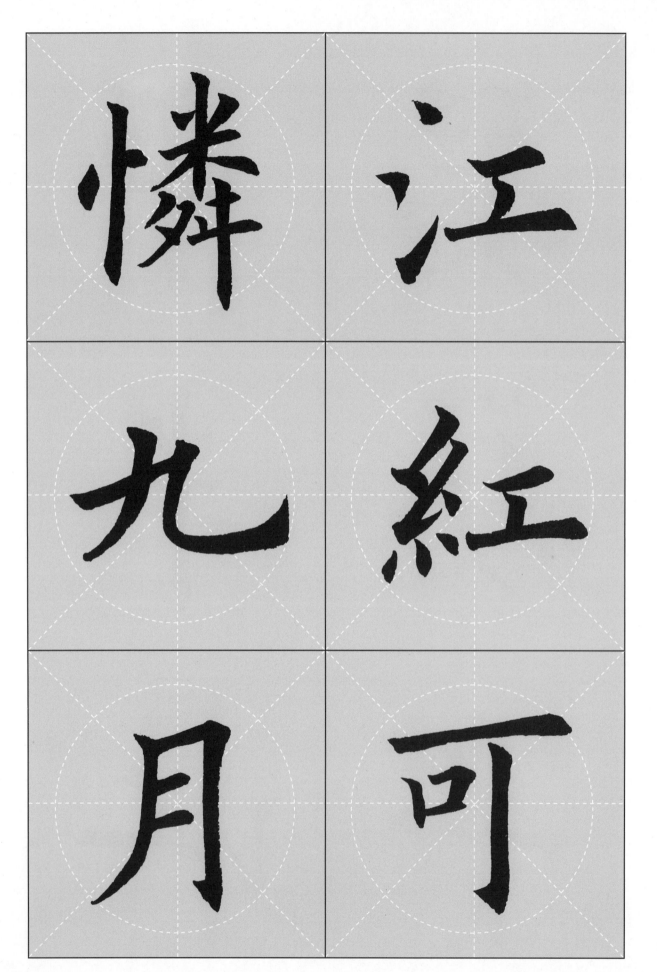

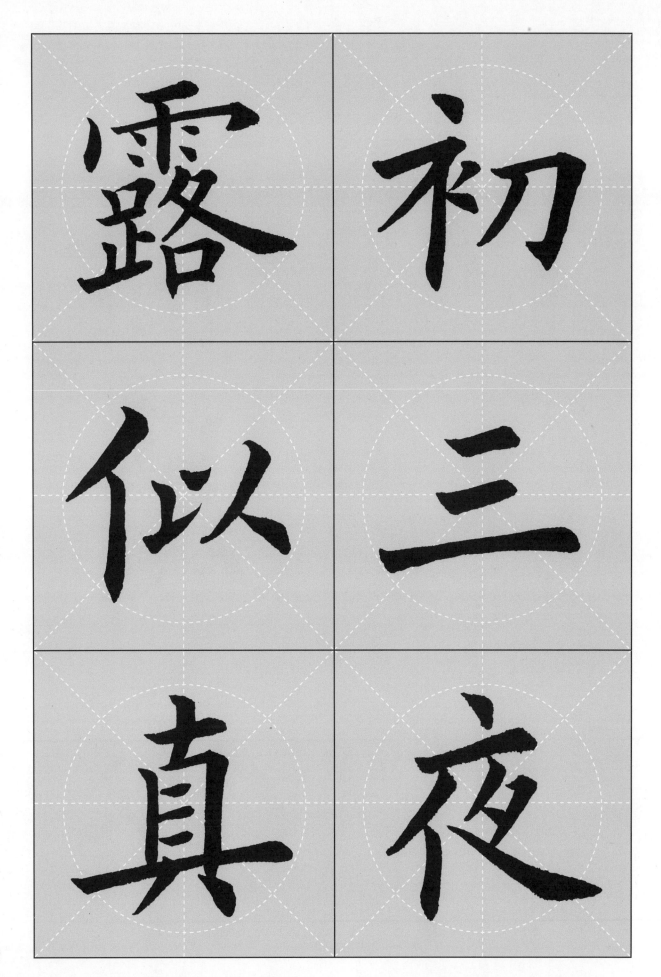

露初
似三
真夜

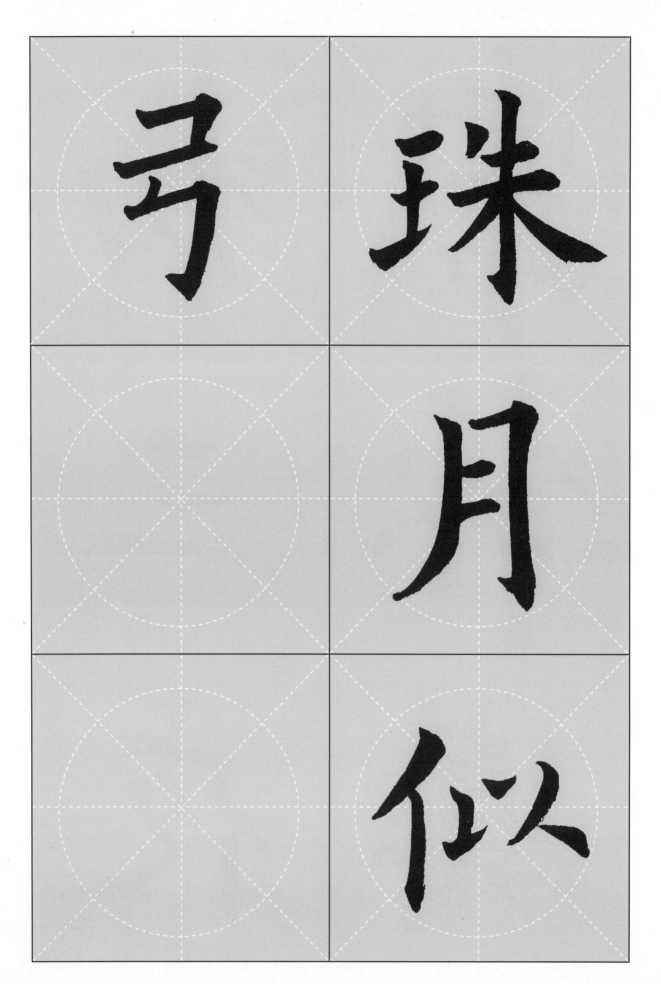

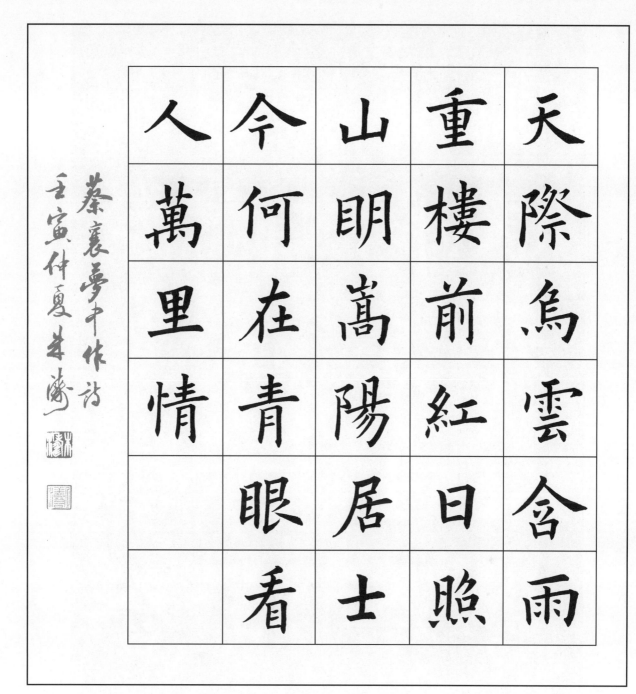

天際烏雲含雨重樓前紅日照山明嵩陽居士今何在青眼看人萬里情

蔡襄夢中作詩

壬寅仲夏朱寧

青眼看人萬里情

嵩陽居士今何在

樓前紅日照山明

天際烏雲含雨重

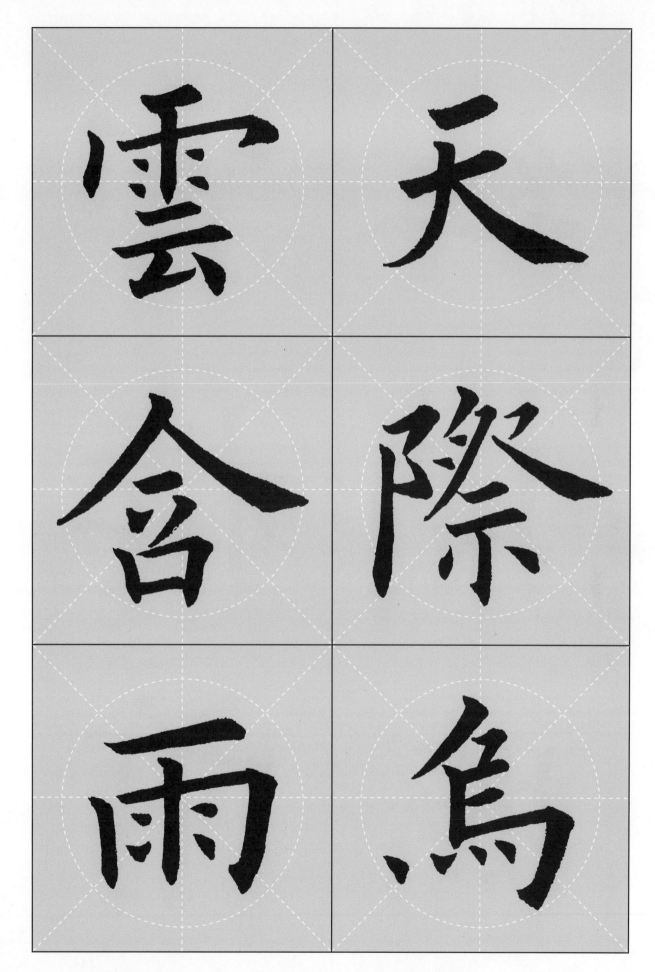

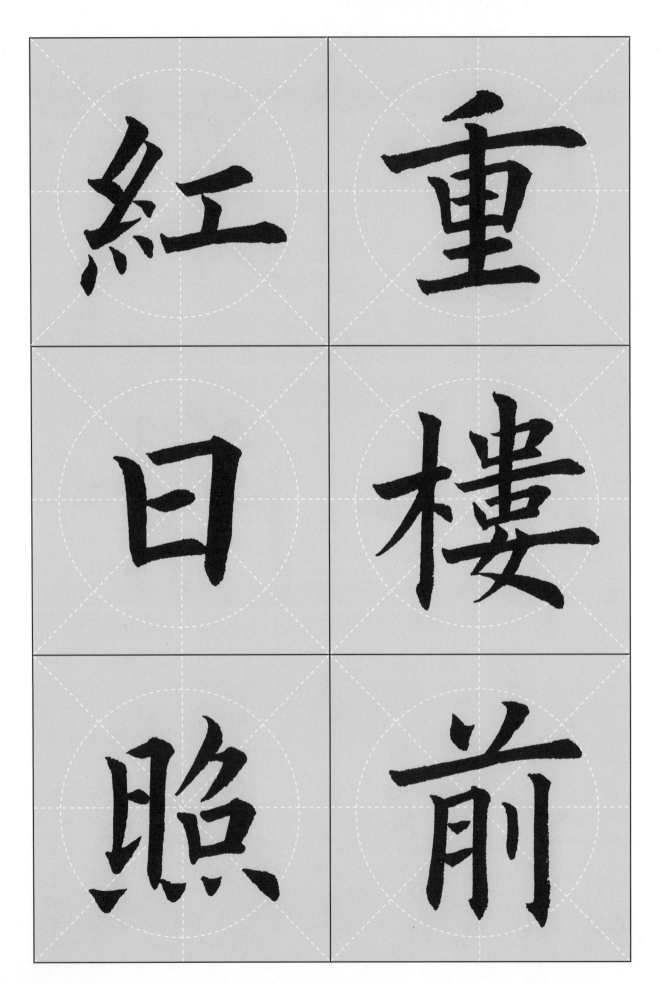

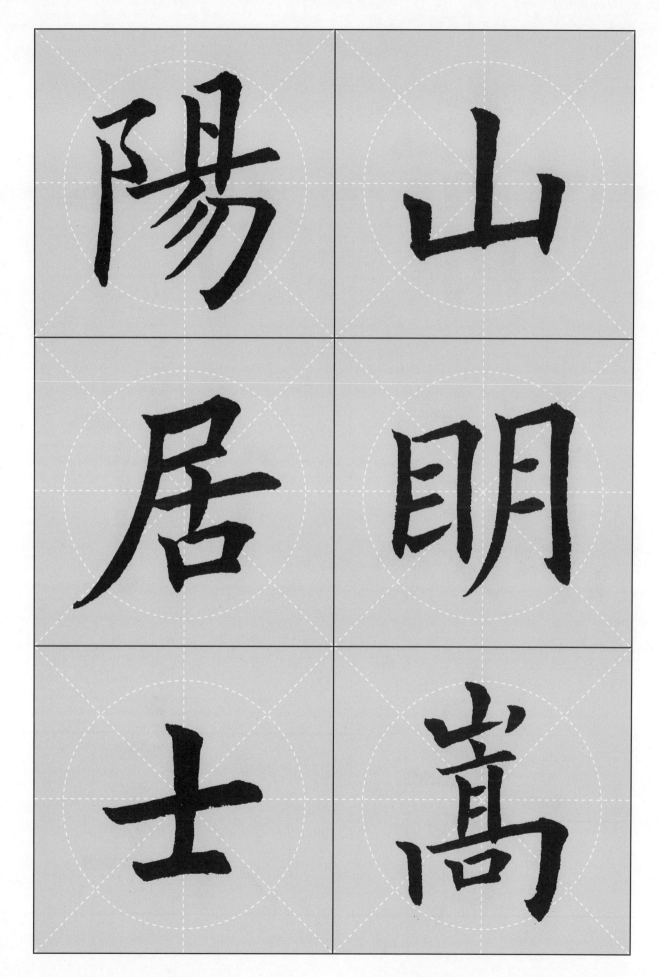

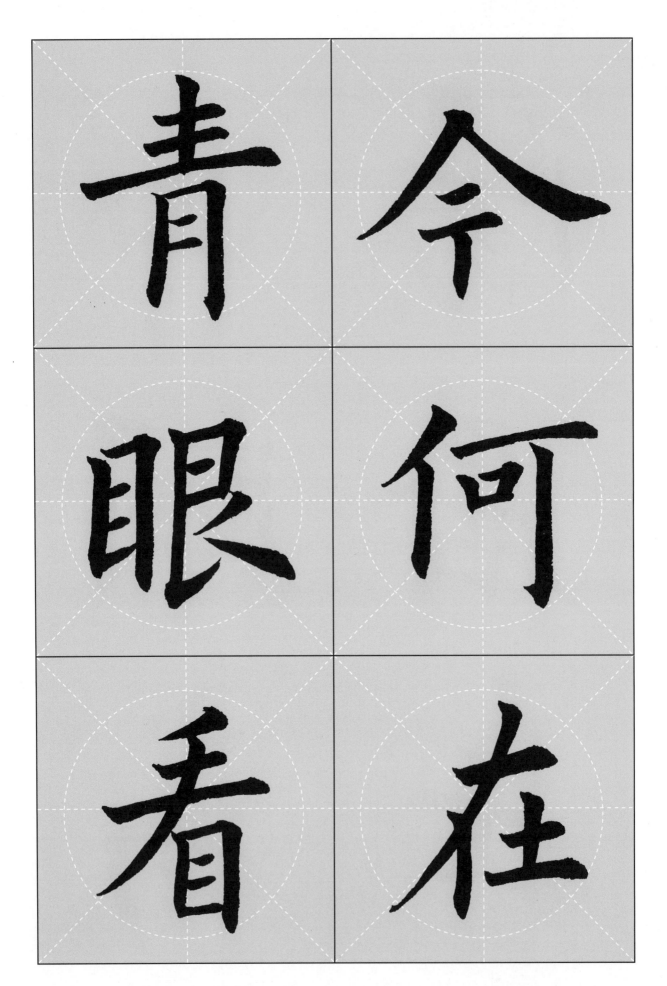

青 今
眼 何
看 在

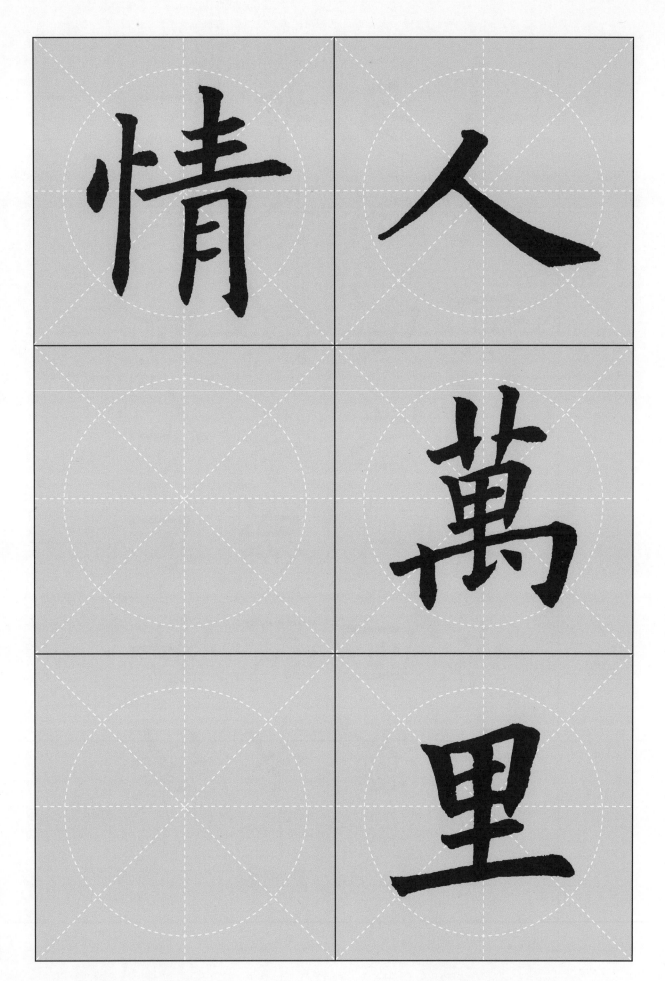

九曲黄河万里沙，浪淘风簸自天涯。

如今直上银河去，同到牵牛织女家。

九曲黄河萬里沙

浪淘風簸自天涯

如今直上銀河去

同到牽牛織女家

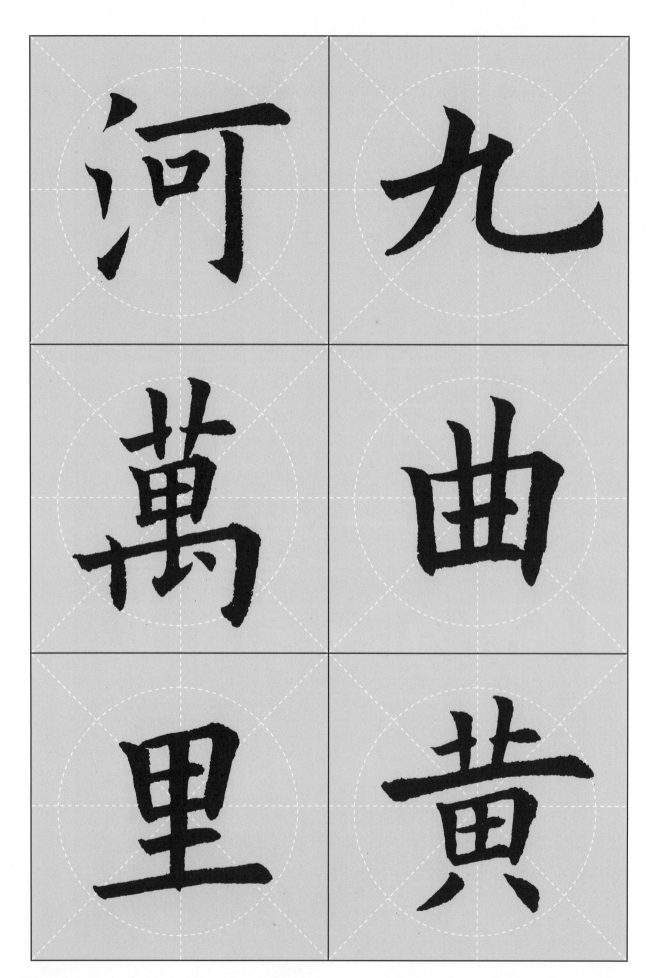

河 九

萬 曲

里 黃

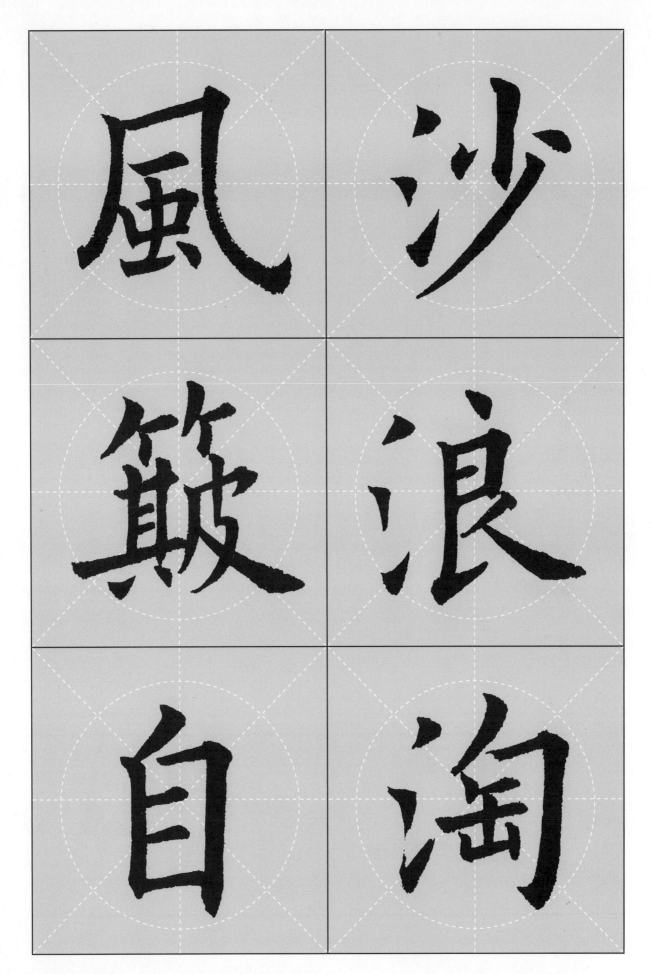

風沙

簸浪

自淘

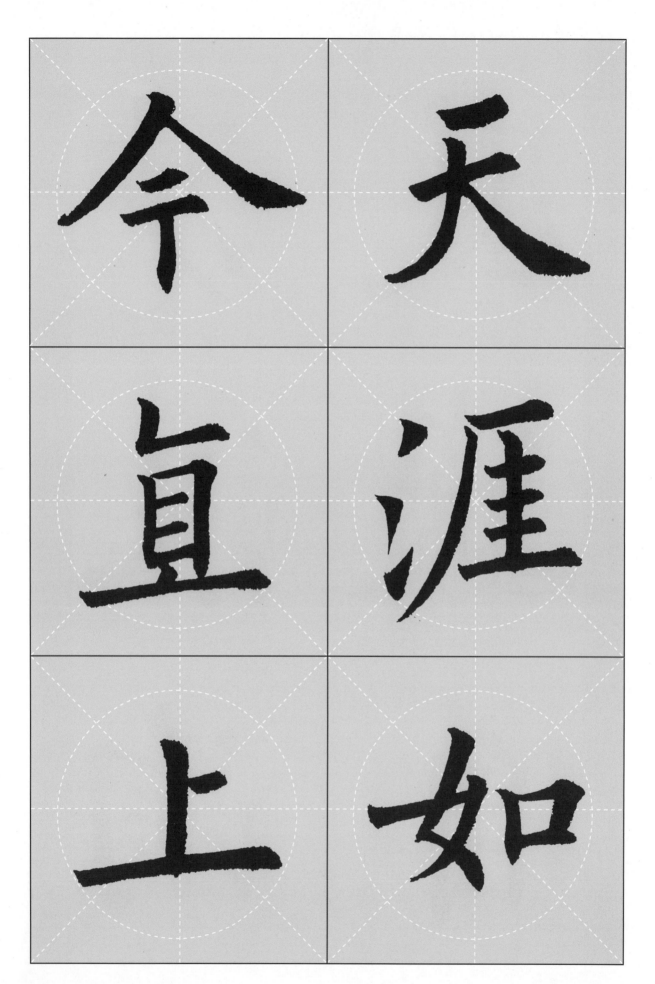

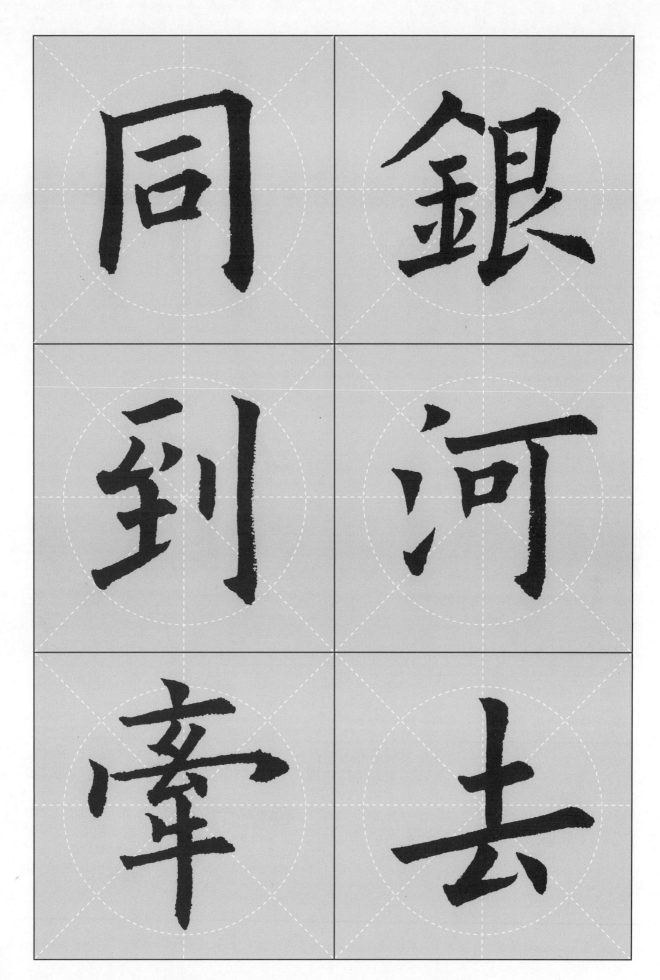

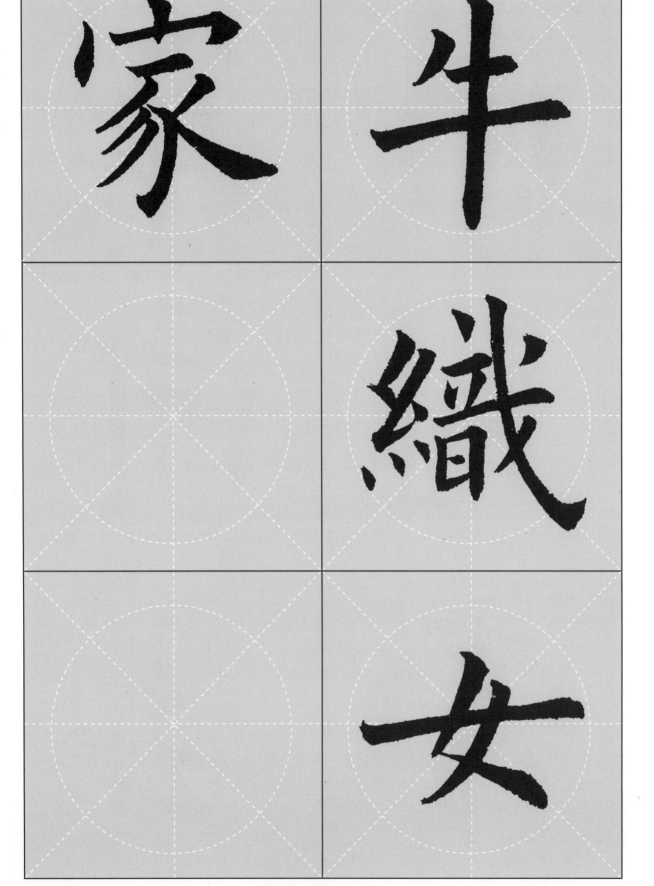

天街小雨潤如酥　草色遙看近卻無　最是一年春好處　絕勝煙柳滿皇都

韓愈詩一首　朱瑞書

天街小雨潤如酥

草色遙看近卻無

最是一年春好處

絕勝煙柳滿皇都

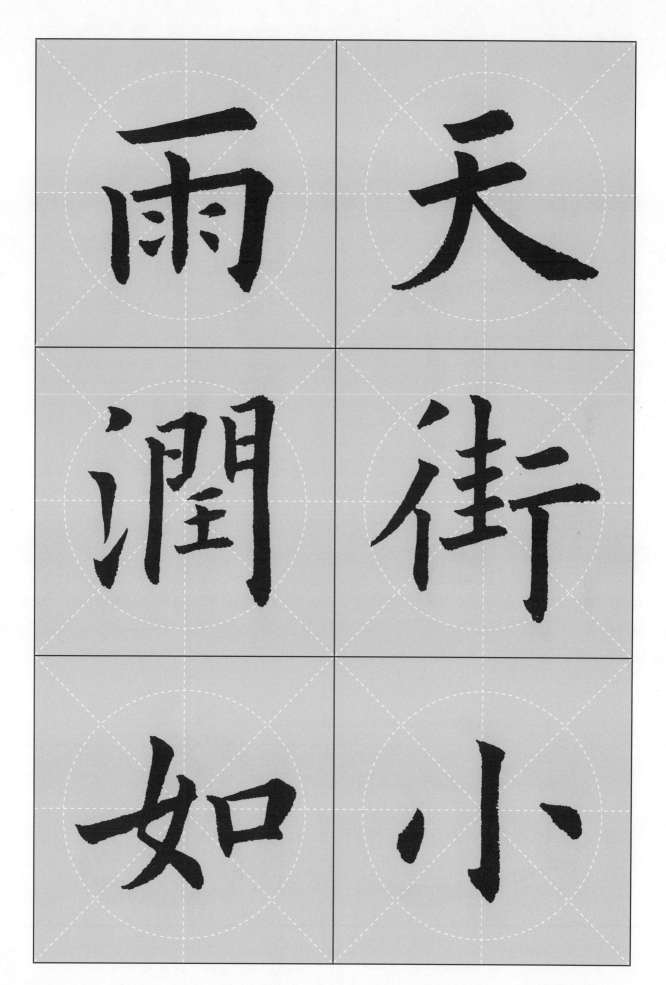

天街小雨潤如

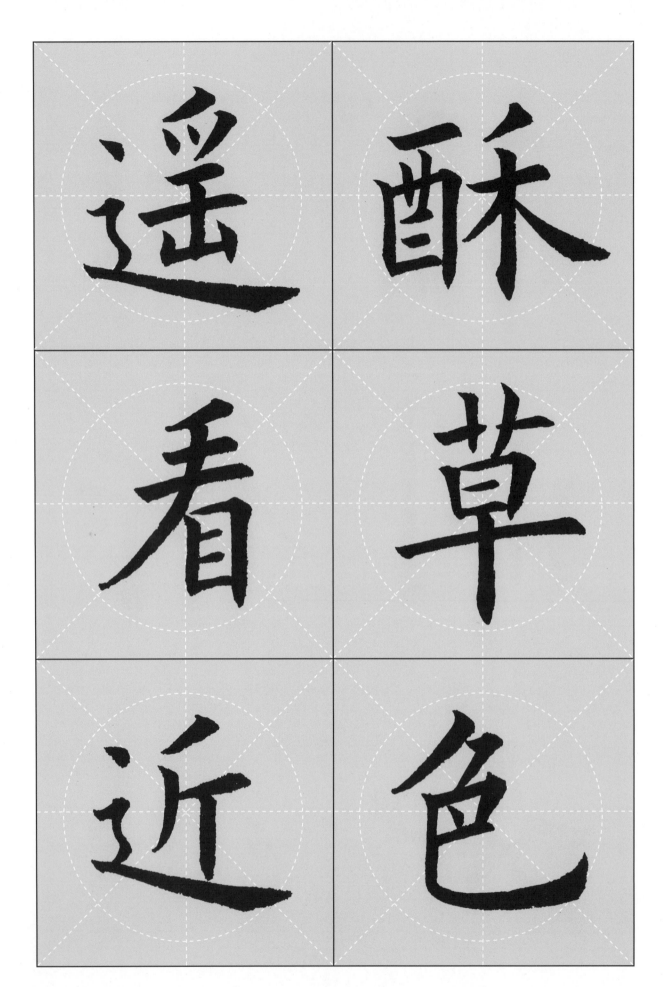

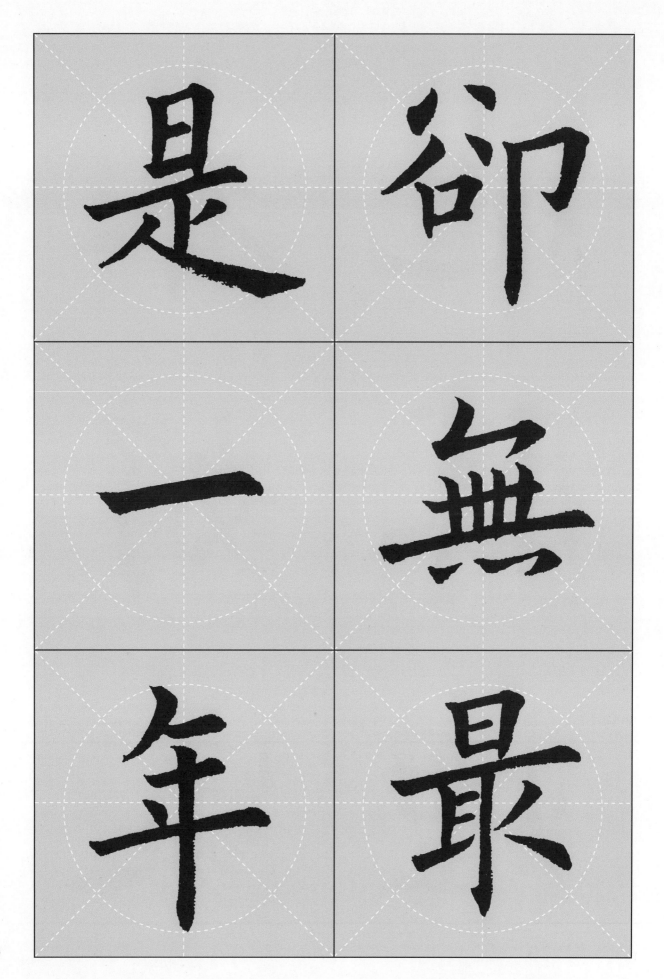

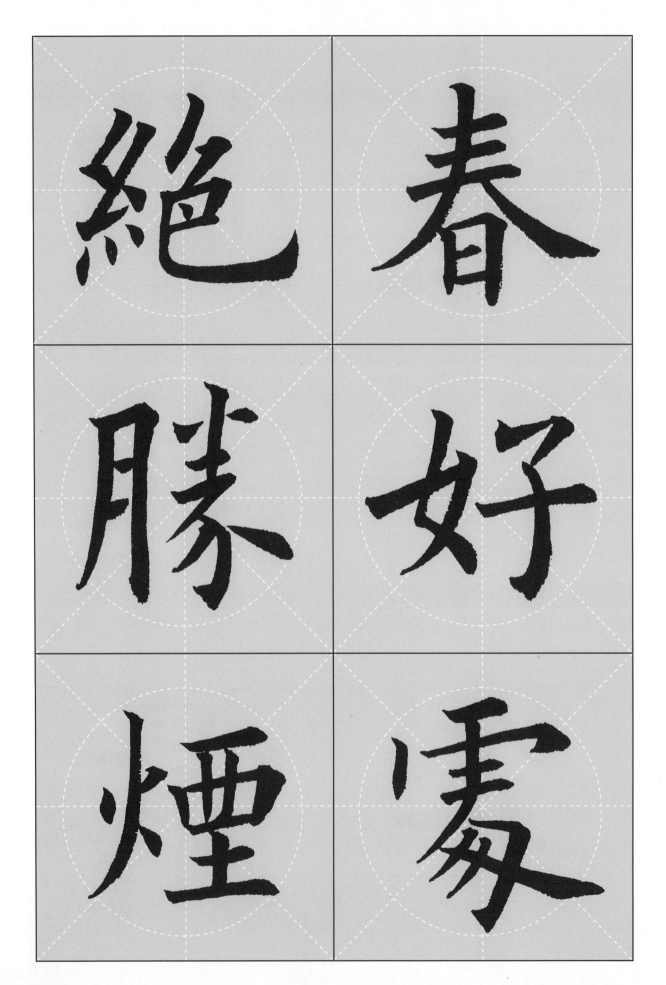

絶 春

勝 好

煙 霧

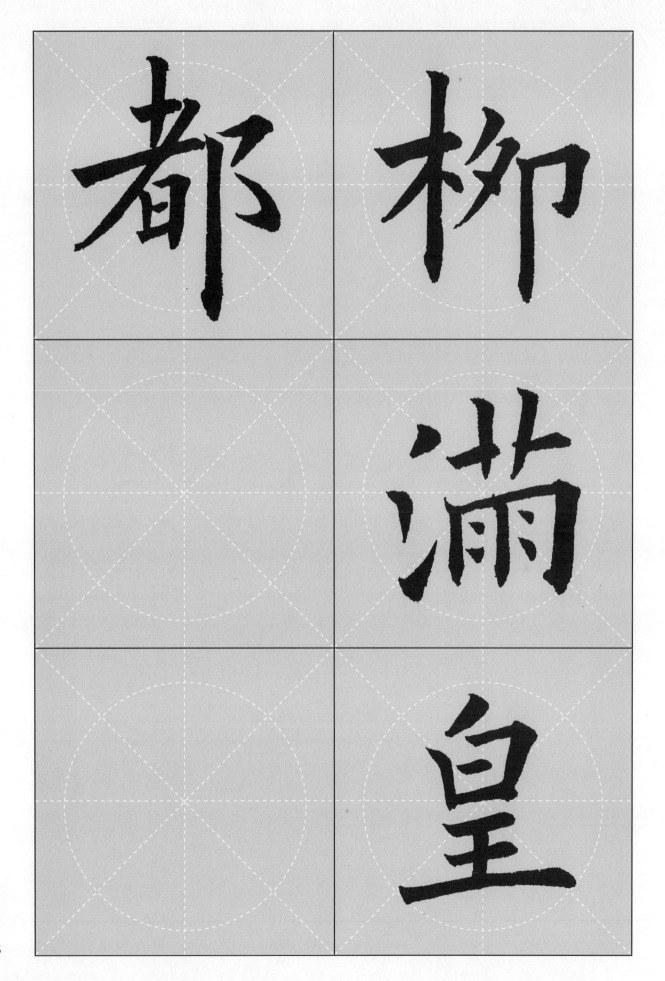

附

录

　　"中国人、中国心、中国字"，让孩子从小写好中国字，是让他们接受中国传统文化熏陶的最佳方法。本章针对教育部门开展的写字考级的毛笔部分内容，给学生提供范例，并汇总常用偏旁部首，为学生提供参考。最后为大家提供了中国民俗文化二十节气和四季的用词，方便大家在落款中运用，加深对中国传统文化的了解，从而提升对书法艺术的兴趣。

以下内容根据教育部门历年来写字考级毛笔部分内容进行了选编，用印刷体楷体进行排列，大家可用欧体进行书写。书写时，请注意字迹清晰，结构、布局合理，卷面整洁。

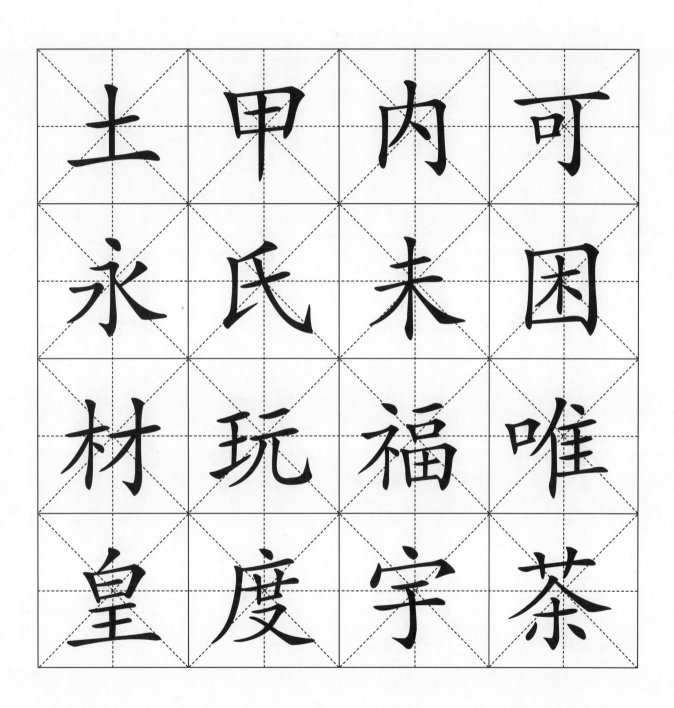

范　作

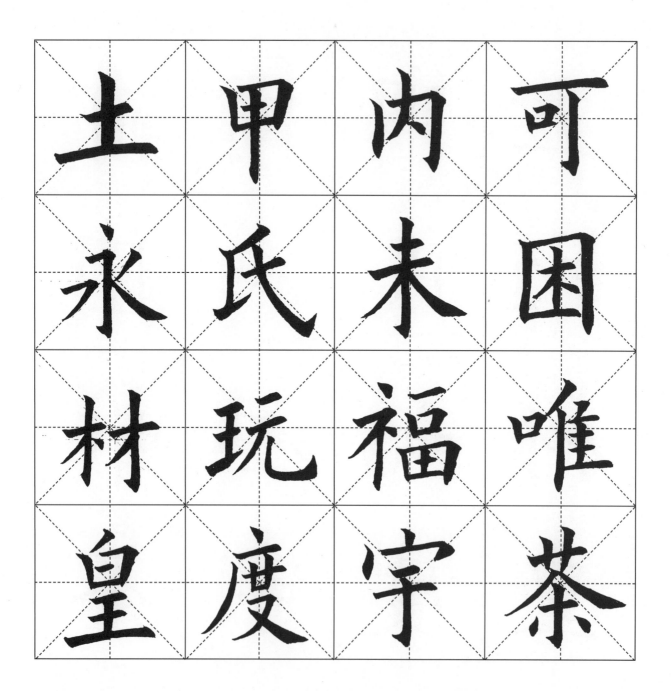

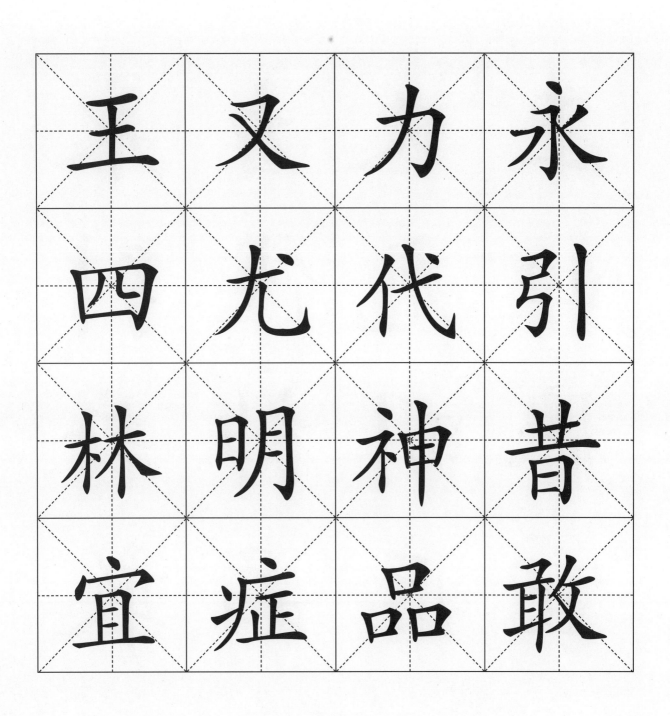

范　作

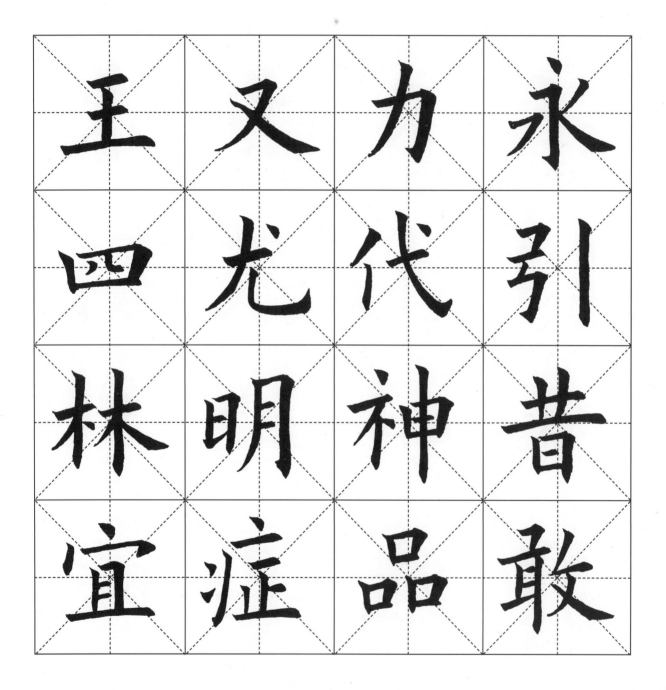

王	又	力	永
四	尤	代	引
林	明	神	昔
宜	症	品	敢

仰	何	亻
德	從	彳
凝	冰	冫
測	海	氵

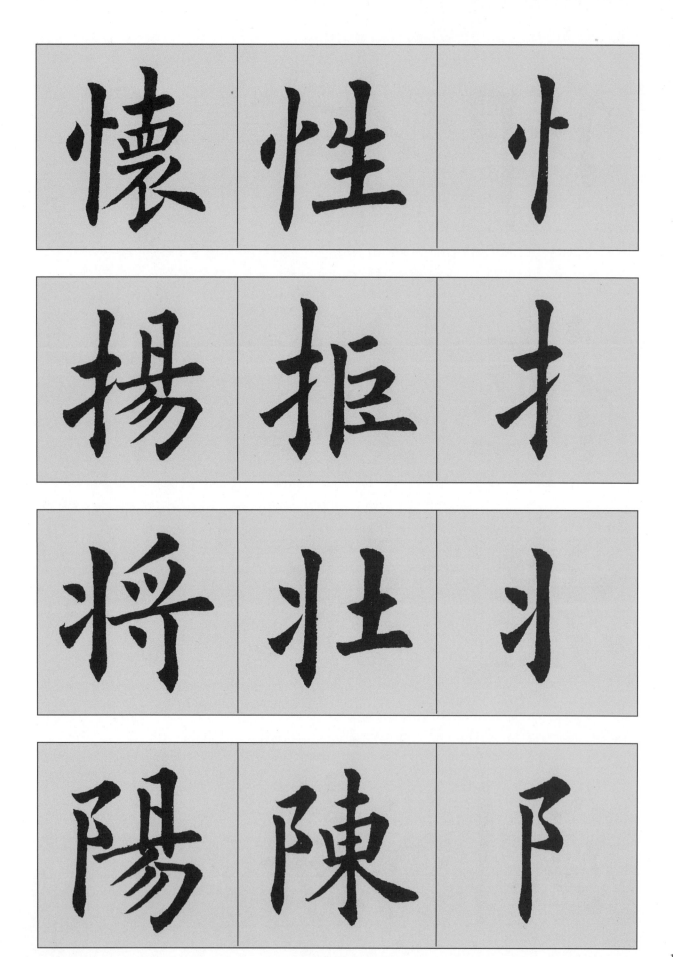

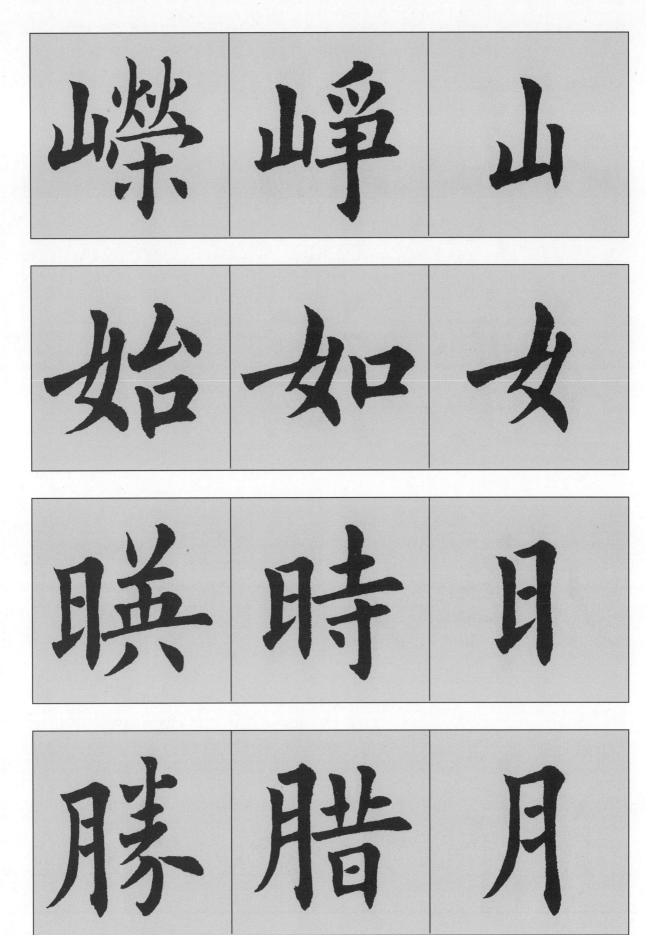

嶸	嶒	山
始	如	女
暎	時	日
縢	臘	月

瑕 瑞 壬

禮 福 不

礫 砌 石

精 粉 米

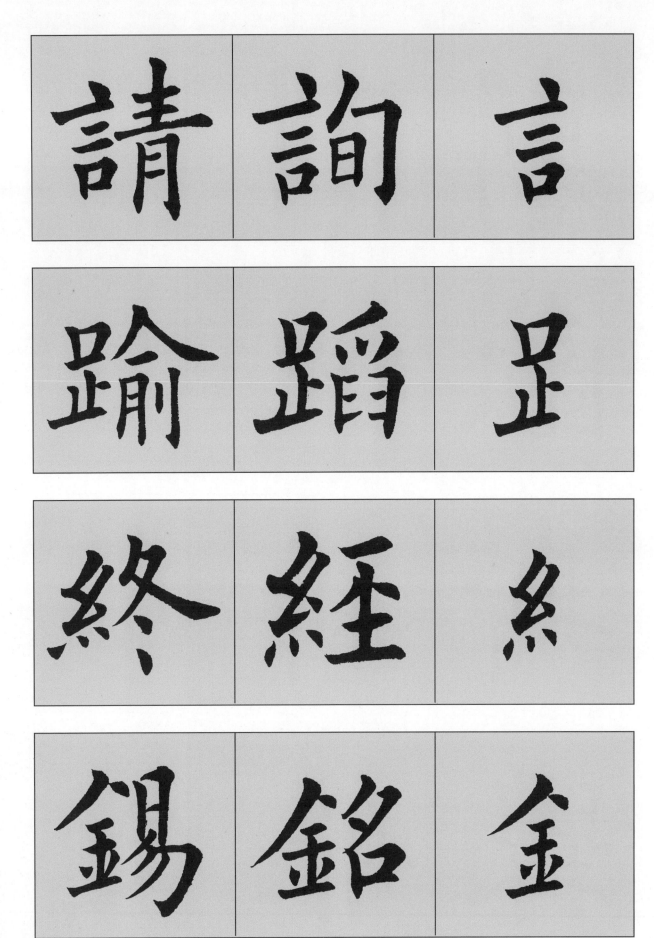

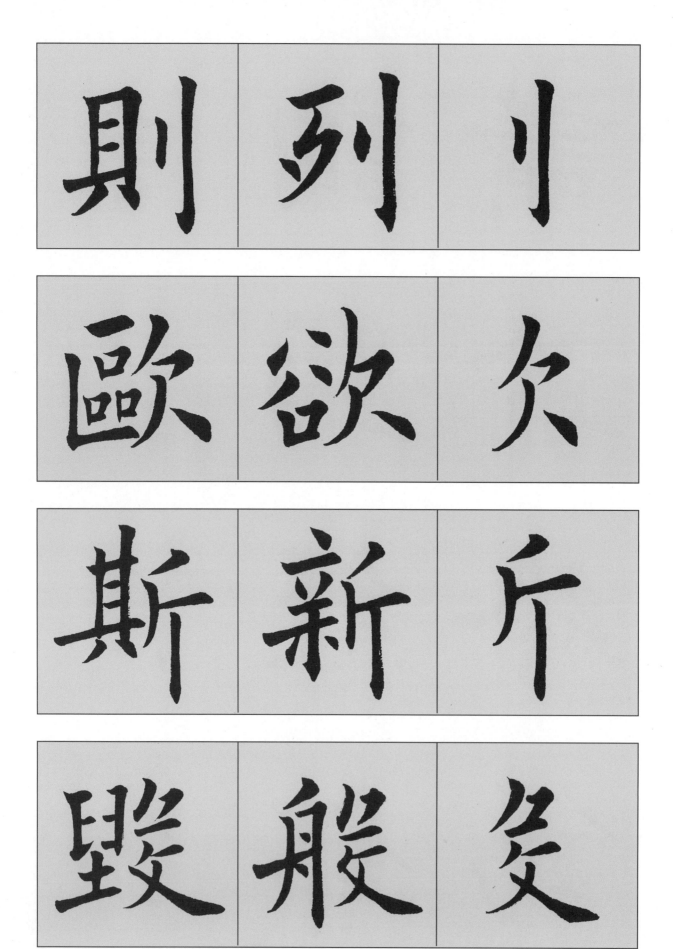

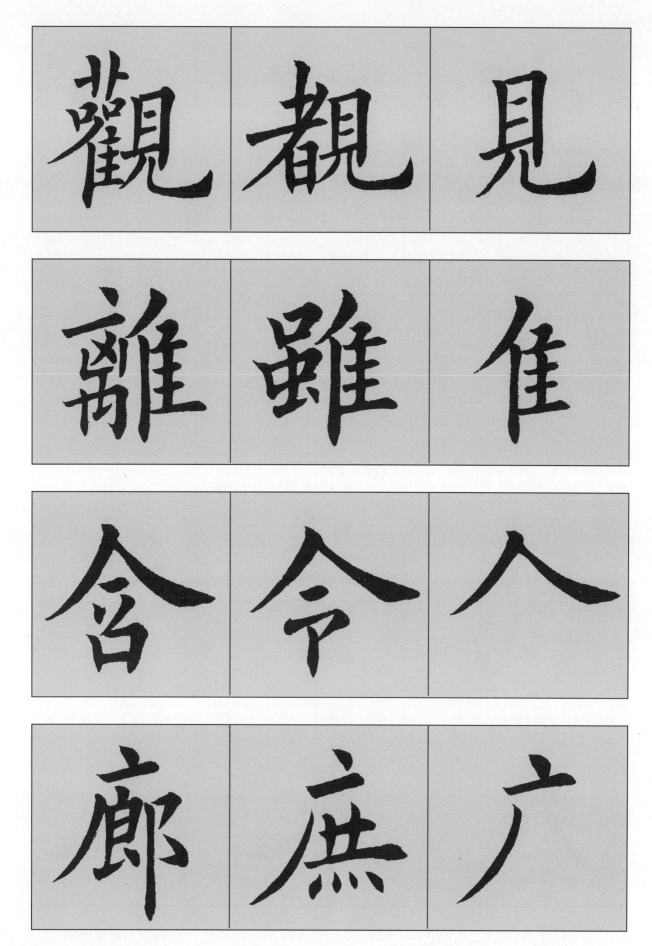

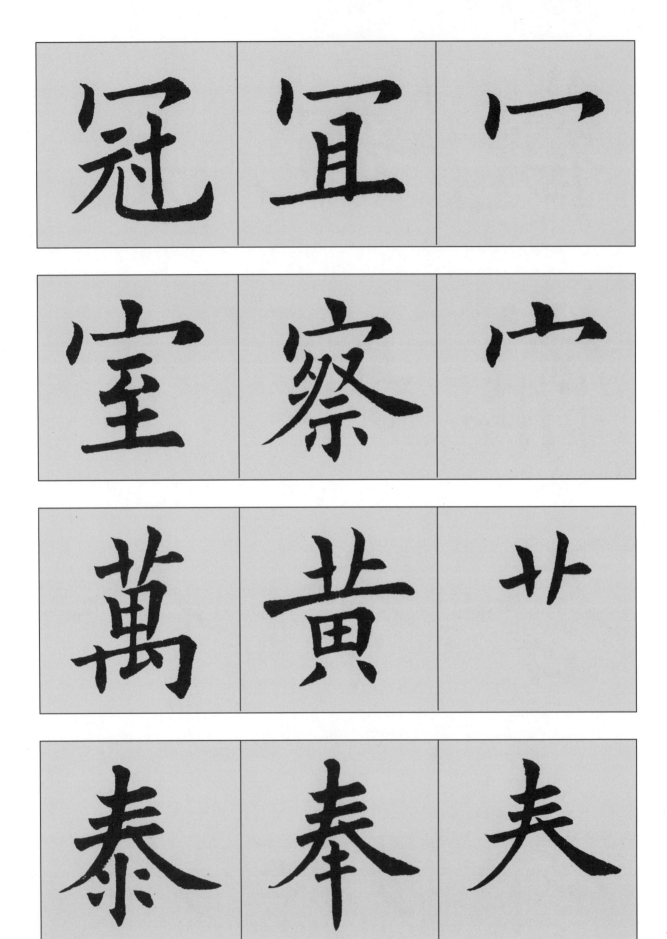

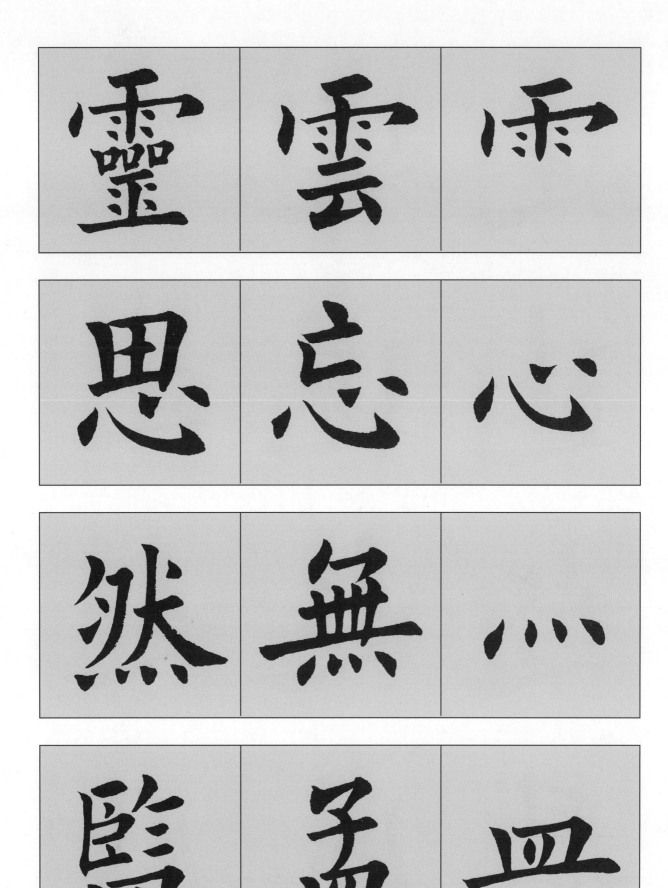

靈 雲 雨

思 忘 心

然 無 灬

監 盂 皿

建　延　又

遠　遂　之

趨　起　走

鳳　風　几

閣 開 門

國 固 口

立春

雨水

驚蟄

春分

清明

谷雨

立夏

小滿

芒種

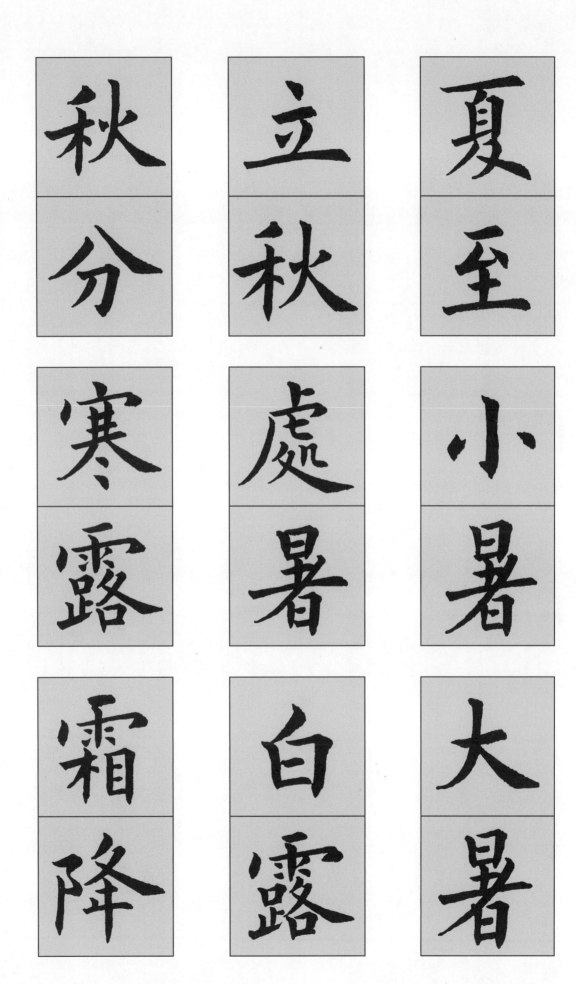

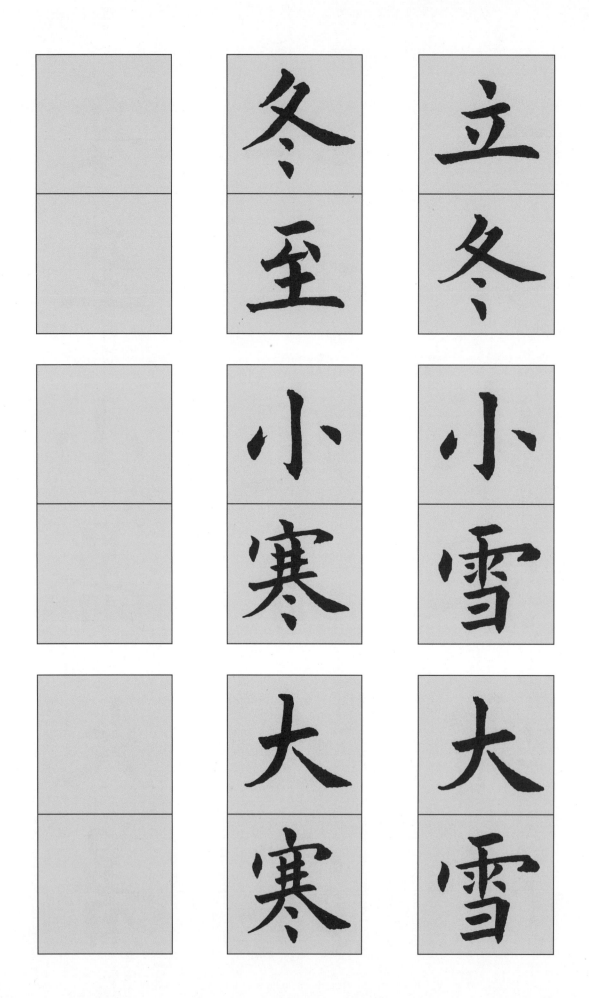

立冬

小雪

大雪

冬至

小寒

大寒

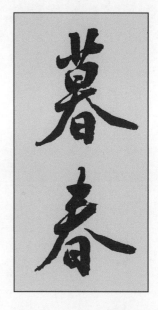

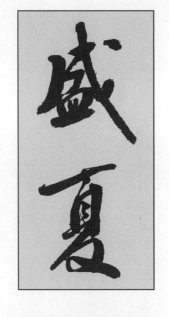

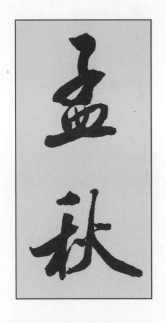

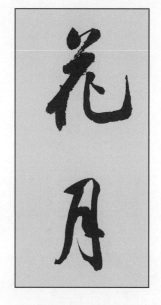

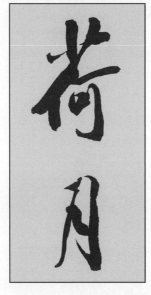

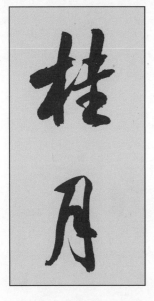

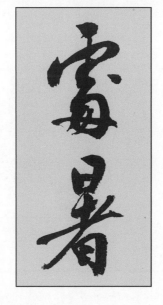

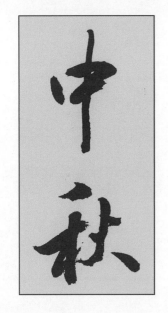

暮春　花月　仲春

盛夏　荷月　霉暑

孟秋　桂月　中秋

歲始　　端午　　臘月

季春　　寒食　　元宵

花朝　　七夕　　季冬

书法作品的形制多种多样，常见的形制有条幅、楹联、中堂、斗方、条屏、横幅、扇面、匾额、册页、手卷等。

一、条幅

条幅是竖式悬挂的长条形作品，因为它的形状呈条状，故被称为条幅。条幅尺寸一般为整张宣纸纵向对裁。根据书写文字的多少，可居中写成一行，也可写成两行或三行。书写内容一般为对联、格言、警句和诗词等。

二、楹联

楹联，又称对联、对子或楹帖。作品的内容是对仗的、成对出现的，通常多被翻刻制成匾置于门框或明柱上。楹联分为上下两联，右边的为上联，左边的为下联。书写内容要求上下联字数相等，平仄对仗，常见的有五言、七言，也有少到三字一联，多到数十字、上百字一联的。

三、中堂

中堂是竖式悬挂的长方形作品。因为它通常被置于庭堂正中位置，故被称为中堂。中堂尺寸一般为整张宣纸。书写内容一般为格言、警句、诗词，或福、禄、寿、喜等祥瑞字。

四、斗方

斗方的幅式为正方形，因幅式形状似斗，故被称为斗方。斗方尺寸通常是四尺整张宣纸对裁两份，也可把四尺整张宣纸裁为八份，这样的幅式被称为"小品斗方"或"斗方小品"。书写内容很宽泛，没有什么特别要求，字数可以只写一个字，也可以是多字写成四至六行。

五、条屏

条屏是由多件条幅组合而成，均为偶数组合，如四条屏、六条屏、八条屏等。由于这种形式很像屏风，故此得名。书写内容一般是诗组、长诗或长篇美文。

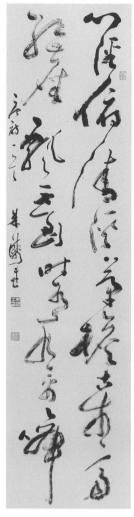

实现中华民族伟大复兴的中国梦就是要实现国家富强民族振兴人民幸福

习近平语 朱敏峰

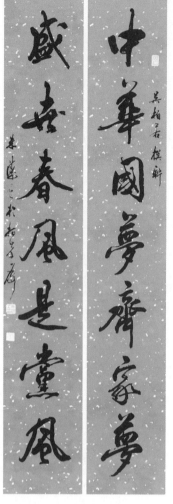

中华国梦齐家梦
盛世春风是蕙风

吴翰召撰斕

条幅　　　　　　楹联　　　　　　中堂

三更灯火五更鸡
正是男儿读书时
黑发不知勤学早
白首方悔读书迟

颜真卿诗 朱敏峰

斗方　　　　　　　　　条屏

六、横幅

横幅又被称为横披，是横式悬挂的长条形作品。横幅作品形式很适合居家的装饰布置。横幅的字数，最少为两个字，多则可为长篇。书写内容与条幅相同，落款应另起一行。

七、扇面

扇面的作品形式源于折扇。它的幅式就是一把扇子的扇面形状，尺幅的大小不定，极为灵活。扇面的字数多少不定，书体多选行书、草书。书写内容多为活泼欢快一类。

八、匾额

匾额是横幅的一种特殊形式。一般是将书作内容刻于木板之上制作成匾，悬挂于庭门之上。匾额的字数一般少则为两个字，多则为五个字。字幅较大，以显醒目。书写内容多为品评、赞誉之语。

九、册页

册页，按书册形式书写装裱，可以对折。册页可以左右翻阅，也可以上下翻阅，其内容相互连贯。册页收叠时成一部书状，便于欣赏、携带、保藏。

十、手卷

手卷是横幅的一种特殊形式，因尺幅较长，又被称为长卷。因不便悬挂，故制成横轴，可在书桌上展开观赏，观后卷起来收藏。古人携带时，因其轻便，可纳于袖中，故又被称为袖卷。

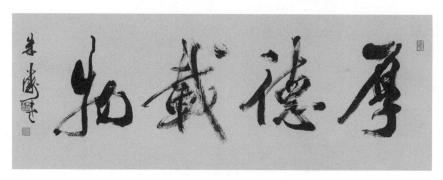

横幅

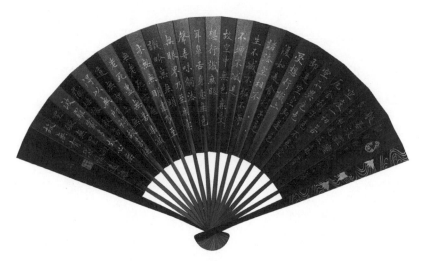

扇面

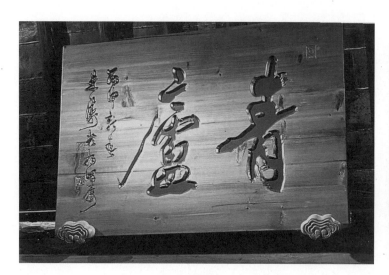

匾额

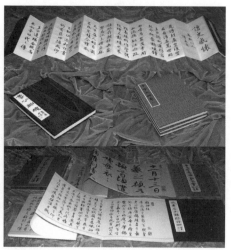

册页

手卷